◎ 学 有 正 轨 ◎

水墨花卉技法
名师课堂 竹

申世辉 著 ｜ 凤凰原色 策划

上海交通大学出版社
SHANGHAI JIAO TONG UNIVERSITY PRESS

图书在版编目（CIP）数据

竹／申世辉主编． —— 上海：上海交通大学出版社，
2019
水墨花卉技法名师课堂
ISBN 978-7-313-21974-9

Ⅰ．①竹⋯ Ⅱ．①申⋯ Ⅲ．①竹－水墨画－花卉画－
国画技法 Ⅳ．①J212.27

中国版本图书馆CIP数据核字(2019)第212135号

水墨花卉技法名师课堂　竹

著　　者：申世辉			
出版发行：上海交通大学出版社	地　　址：上海市番禺路951号		
邮政编码：200030	电　　话：021-64071208		
印　　制：雅迪云印（天津）科技有限公司	经　　销：全国新华书店		
开　　本：889mm×1194mm　1/16	印　　张：4.25		
字　　数：112千字			
版　　次：2019年10月第1版	印　　次：2019年10月第1次印刷		
书　　号：ISBN 978-7-313-21974-9/J			
定　　价：29.80元			

前　言

竹子因其谦逊高洁、坚韧不拔的品格，劲直清雅、摇风弄影的姿态，很早就被画家们所关注，为历代诗人、画家题诗作画的对象，古人常借写竹抒发个人情感。

笔者画竹，除对竹之品格的喜爱之外，又与笔者长期从事的艺术创作与教学实践有着直接的关联。

一、意在笔先，取象不惑

在中国画的创作过程中，作画者要"意在笔先"，画竹子要"成竹在胸"。二者有些相通，但并不完全一样。意在笔先是以情感因素为主，成竹在胸则要求作者对竹子的生长规律、形象特点了然于胸，"存储"的因素更多一些。写竹之态，则要求画出带有创作者情意的物象——"意象"，写的过程是抒情达意的过程，是缘物寄情，是情感、情绪的自然流露和表述。

有情则有意，有意则生象。情意是偏于心的部分，象则是情意的承载。写出意象，是用笔墨将意象迹化的过程，是带着情绪，带着激情的。

二、书画相通，以书入画

元代赵孟頫讲："石如飞白木如籀，写竹还应八法通。若也有人能会此，须知书画本来同。"在这里赵孟頫把画竹直接说成了"写竹"，可见画竹之法是典型的"以书入画"。

竹子的画法看似简单，却包含了中国传统水墨语言中的多种用笔语素。古人在总结画竹的体会时也讲，画竹竿用篆书的笔意，竹节用隶书的笔意，竹枝用草书的笔意，竹叶用楷书的笔意。这里讲的是笔锋运用和用笔速度不同的问题，即画竹竿的用笔要缓些，要速度均匀；画竹枝用笔最快，取枝的动势与姿态；竹叶的特点则比较明确，所以用笔要严谨，其用笔速度比画枝慢，比画竿快。

画竹作为中国画专门的画科，历史悠久，汉就有将竹刻于石上的竹叶碑。画竹作为一个专门的画题，当始于北宋的画家、诗人文同，从他传世的作品可以看出，其画面意境深邃，饶有情趣。北宋大文豪苏东坡曾赞美文同"成竹在胸""其身与竹化，无穷出清新"。

元代是画竹艺术的一个黄金时期，出现了李衎、赵孟頫、管道昇、吴镇、柯九思等一大批画竹名家，画竹技法得到了进一步完善。

郑板桥是清代著名书画家，他曾写过画竹的体会："江馆清秋，晨起看竹、烟光、日影、雾气，皆浮动于疏枝密叶之间。胸中勃勃，遂有画意。其实，胸中之竹，并不是眼中之竹也。因而磨墨、展纸、落笔、倏作变相，手中之竹，又不是胸中之竹也。总之，意在笔先者，定则也。趣在法外者，化机也。独画云乎哉！"他从竹子千姿百态的自然景象中得到了启示，激发了情感，经过"眼中之竹"转化为"胸中之竹"，借助笔墨挥洒成"手中之竹"，即"画中之竹"的境界。胸中之竹、手中之竹都是眼中之竹的升华，是画家创造的超越了眼中之竹并带着情意的竹子，即第二自然。

到了清代末期的吴昌硕等人墨竹的出现，画竹才真正进入了一个大写意的阶段。

历代画竹的多是文人，他们长于文学与书法，并在创作时强调以书法入画法，从而大大提高了笔墨在画中的艺术效果和审美地位。

我们今天画竹可以在学习水墨画的过程中，训练我们用笔的准确程度，其中包括用笔的各种变化，也包括了竹子形态与笔墨形态的对应与吻合。另外，画竹也寄托了我们当代人的情感，古人描绘无数次的竹，依然可以在我们的作品中焕发出与时代合拍的精神内涵。

目 录

第 1 章 工具材料

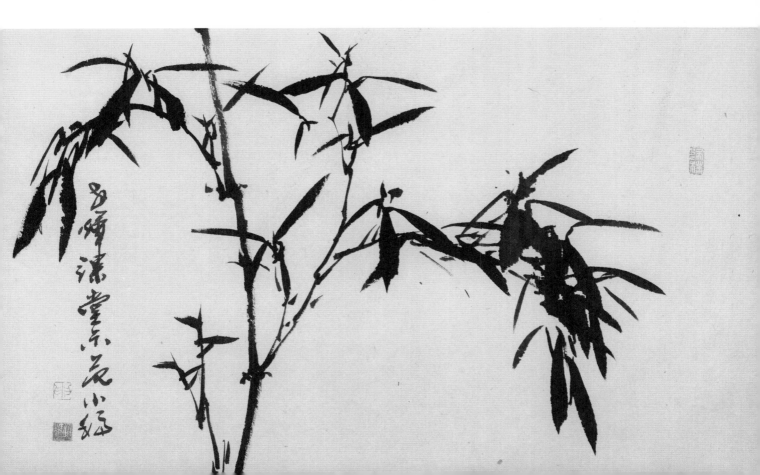

兰竹笔是画竹常用的笔，又有大兰竹、中兰竹、小兰竹之分。狼毫笔强健挺秀，含墨饱满，是写竹的首选。

　　古人作画，多用墨块配合砚台研磨，墨块行过可见砚池石面，即为研好。墨块有油烟、松烟之分，作画多选油烟。今人常用书画墨汁写竹，效果亦佳。

　　可根据作画习惯不同选择纸张。宣纸品种繁多，有生宣和熟宣的区别，生宣纸易于渗化，笔迹明确，能够激发创作者的激情瞬间，多被画家使用。也有用其他性能的宣纸作为作画材质的，也可画出佳作，用纸以个人作画习惯为佳。

　　砚也称砚台，用于研磨，盛放墨汁和捺笔，是古人作画必备的工具之一。技术的进步使得墨汁制作精良，如今的砚多做为容器使用。

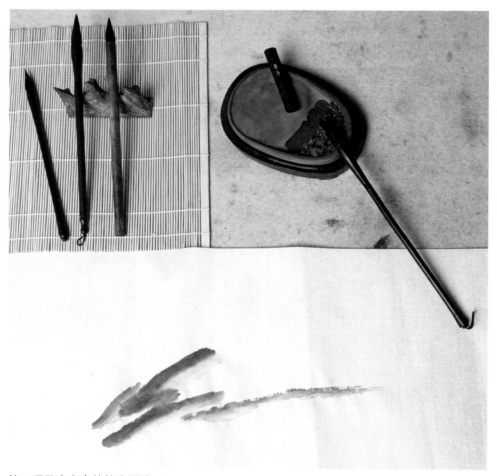

笔、砚及生宣上的笔痕墨迹

第2章 竹子画法

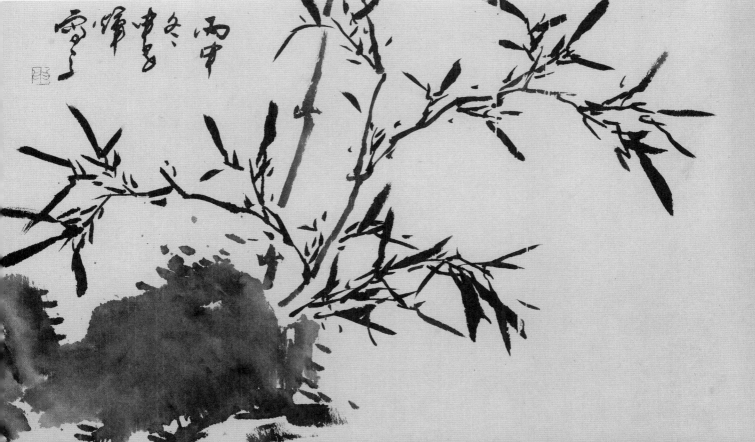

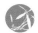

2.1 竹竿画法

写竹竿宜用篆书的笔意。

竹竿的画法要求作画者笔用中锋，行笔较缓，平滑均匀地用笔。一般由下向上画，取逆势。亦有从上向下画的，取顺势，要节节而出，笔意连贯。

写竹竿第一节与第二节相接时有住笔、提笔上挑、下笔顿笔再上行的微妙用笔动作，要细心体会，所成上下节尾端与前端，形似马蹄又似蚕头。

写竹竿，要依笔势顺势写成，上下节不可对得过齐，以笔意贯通为要。写竹竿，中节长，根稍短，只弯节，不弯竿。数竿之竹，前者浓，后者淡，有时亦可反用之。

竹竿用墨较枝叶用墨略淡。

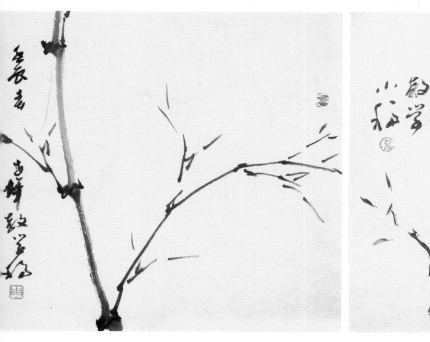

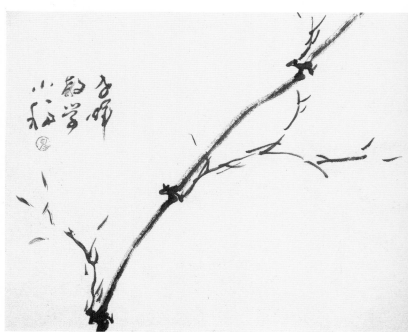

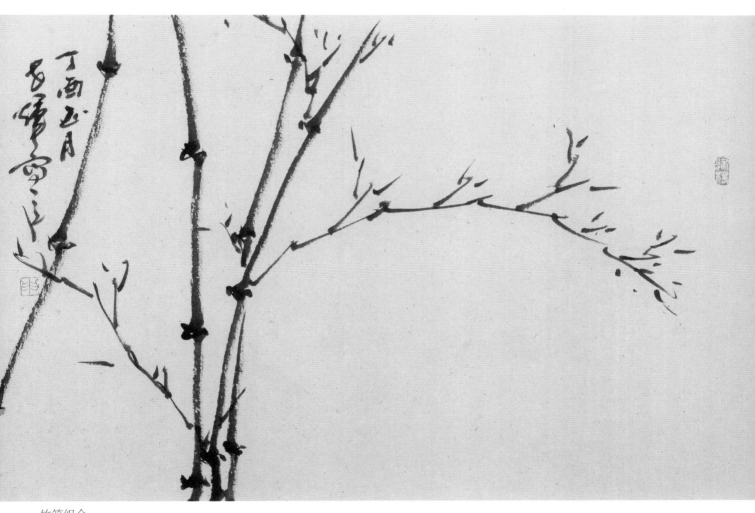

竹竿组合

竹竿与点节

写竹节用墨略重于竿，竹节处的处理方法有"心"字、"蜻蜓眼"、"银钩"等点节法。画节要画得恰如其分，过大如环套、过小似勒线都不好。

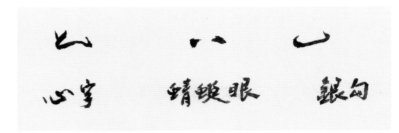

点竹节以隶书的笔意，即用笔要有起与伏。

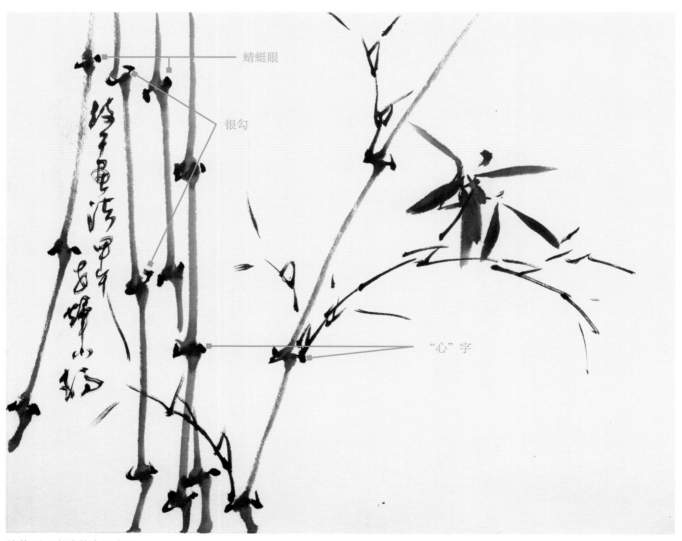

竹节不同点法的实际应用

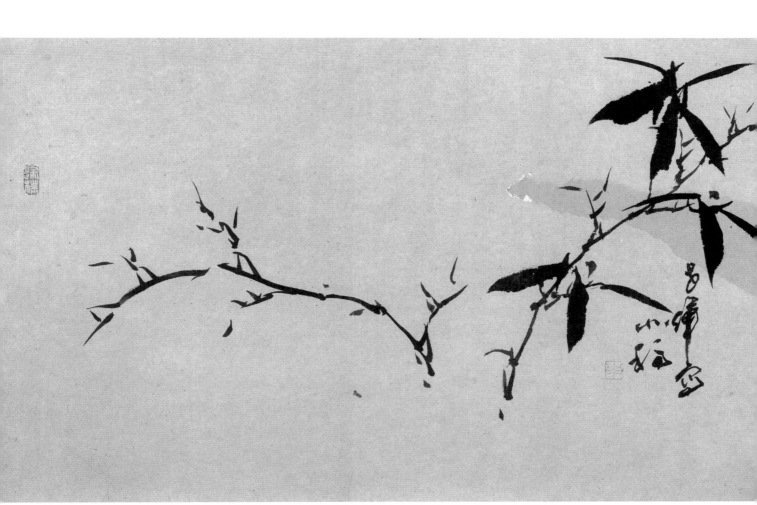

2.2 竹枝画法

竹枝是由竹节处生出，一左一右互生结构。竹枝一出两枝，一长一短。老枝短而密，嫩枝细而疏。

画竹枝的生长亦如画竿，添枝是互生结构，只是观察角度上的变化，有时形成前后重叠、穿插的变化，古人画枝亦如"女"字符号的变化，即描绘出竹枝动态与观察角度上的变化。

由内向外画竹枝称"迸跳"，由外向内画竹枝称"垛叠"，枝的形状可以似雀爪，也可以像鱼骨、鹿角。

竹枝画法是写竹中速度最快的用笔过程，用的是草书的笔意，因其线细而变化丰富。画竹枝用笔所形成的线组是最为传情之处，枝的生动与否，直接影响叶的分布和章法变化。

枝条向上扬，则天晴风小，向下略平则雨意顿生；枝条向下垂，则雪压寒枝；枝逆复回折而顺势，则阵风起兮。枝虽较细，但作画之时不可画得过细，过细则弱。

出枝与布叶，画竹应先出枝，后布叶

鹿角枝、鱼骨枝

竹枝的不同出枝方法：常画的竹枝有鹿角枝、鱼骨枝等。

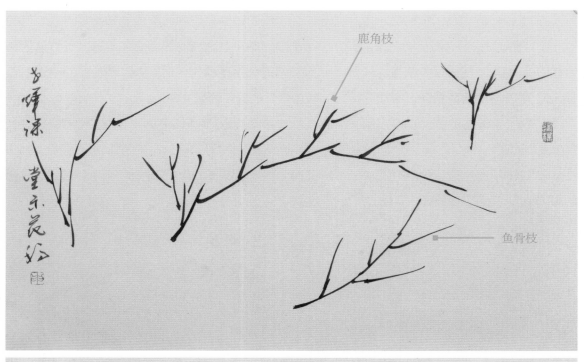

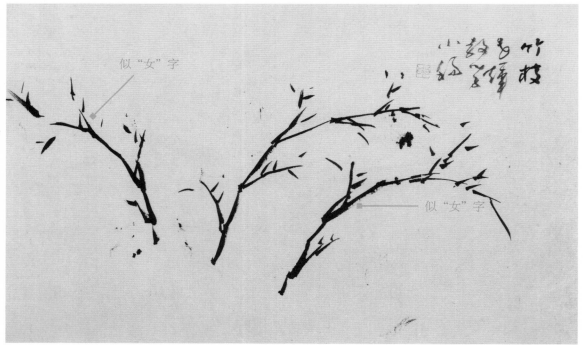

出枝时，除了鹿角枝、鱼骨枝外，亦可以写成交叉状枝，交叉的枝子就有了前后枝之分，状如草书中的"女"字。交叉状枝要灵活运用，要有具体的"女"字，也要有稍松散的"女"字符号。

竹枝变化及布叶

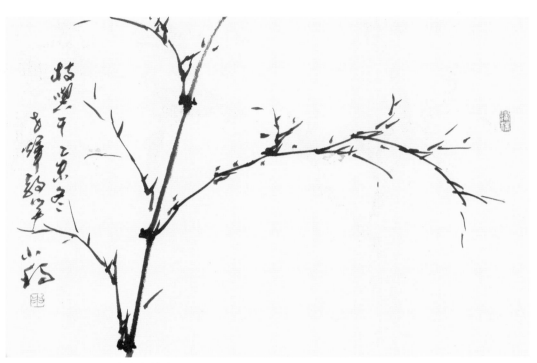

枝与干，状似"女"字的出枝法。

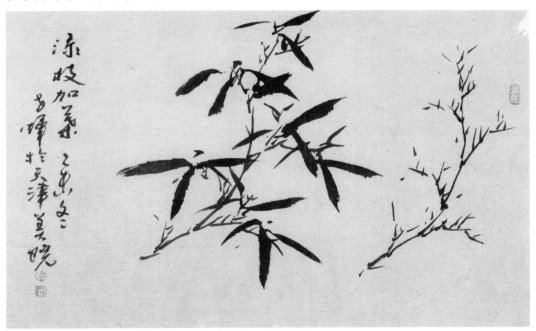

添枝加叶，叶子的位置和形态，与出枝状态相关。

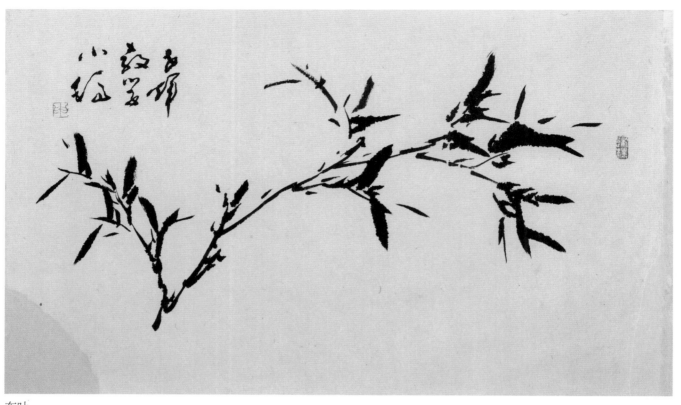

布叶

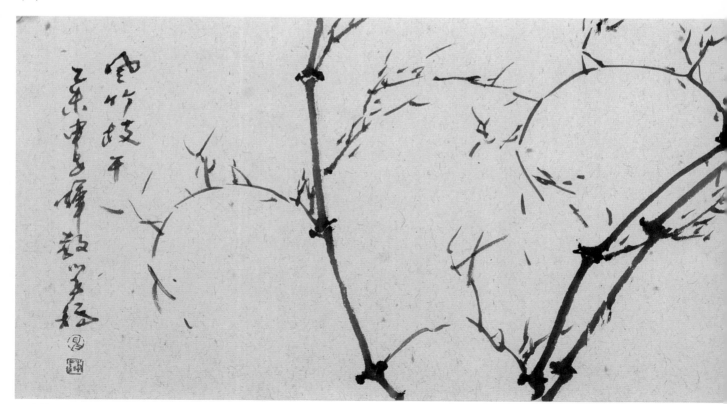

风竹枝干：画风竹枝是有一定难度的，要有顺风枝，同时更重要的是逆风枝。风竹枝干画得好，画中就已经有了风的感觉。

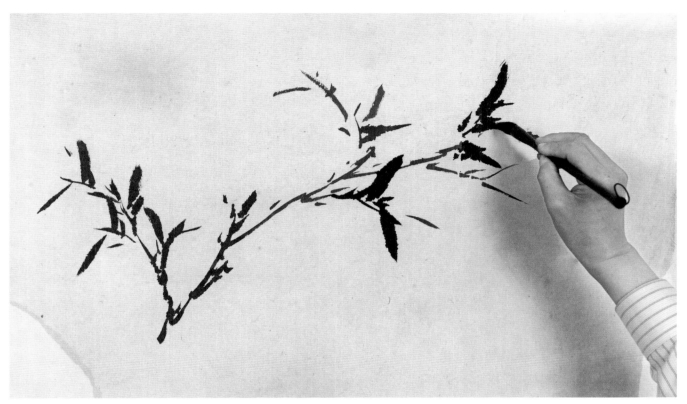

画竹叶，应先出枝后布叶，依势而为。

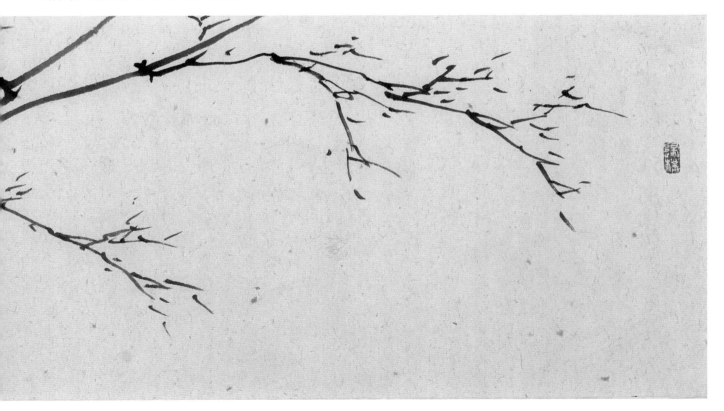

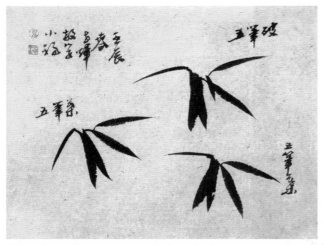

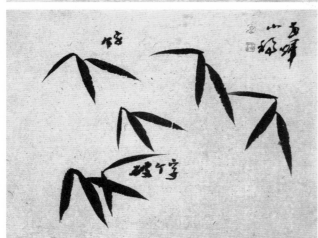

🌀 2.3 竹叶画法

画竹叶要用楷书的笔意，所谓楷书的笔意，并非每一笔都如写楷书一样，只是意到即可。在写出竹叶时带有楷书的笔意，合适为佳。应重落轻出，中间用力，实按虚起。同时一挥而过，稍有迟疑，则笔迹钝厚迟滞，没有生气。

画竹叶应注意其姿态之变，反正、转侧、低昂、雨打、风翻各有姿态。

在水墨画的学习中，画好竹子非常重要，习画者可以通过画竹练习各种方向的用笔，训练用笔的准确程度。用笔的准确在中国画的学习中至关重要，它的准并非单纯指形象的准确，而是用笔时要心到手到，要求笔过形见，用笔恰到好处。

画竹子的顺序，一般为先立竿、次点节、再添枝、后布叶。

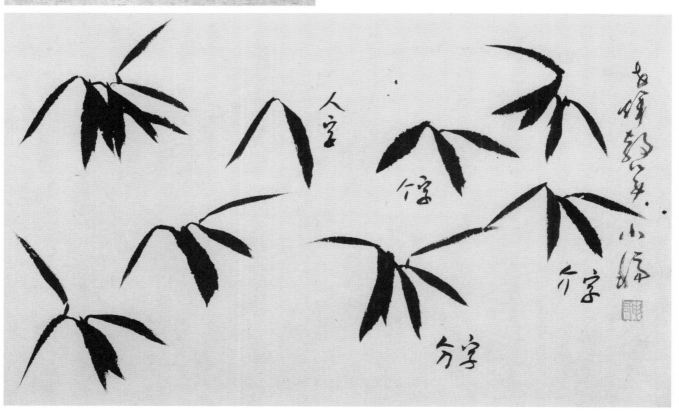

竹叶组合

古人写竹，由竹影投于窗、月移竹影而悟写竹之法，可见竹影乃为写竹的诱因，故以剪影之态观察竹子的组合规律更为概括。因为竹的疏密变化已被月光所归纳过了，所以细碎的竹叶在画面之中就有了疏与密的变化，旁梢、垂梢、结顶的姿态与归纳过的密叶相对比，有了强烈的节奏变化，也就更加生动鲜活。

由此可见，竹叶的组合规律，大部分是画家于远距离所观察到的竹叶剪影的运动规律。

竹叶的组合千姿百态，天气因素、季节因素、地域因素、品种因素以及观察角度的变化，使我们见到的竹叶姿态各异，美妙多姿。

叶子的组合是有规律可循的，但亦不可一成不变，叶的组合与枝条的分布密不可分。叶是依附竹枝而生长的，故写竹叶，先添枝后加叶，枝的位置、姿态直接影响了布叶的方向和位置。

古人写竹有一叶、二叶、三叶、四叶、五叶等，叶的形态也恰恰说明了竹子的主要特点，叶子的组合也是千变万化，生动异常，观察叶的形态和组合，对我们今天学习画竹子大有帮助。

一组竹叶应有主辅之分，不可画得大小宽窄均等。常画的叶组以"三笔'个'字""四笔'介'字""五笔'分'字"居多，叶子的多少和位置可依据出枝的变化加以变化。

初学中国水墨画，以画竹子作为切入点，可以使学画者了解体会到中国水墨语言的基本构成元素及各种笔法的运用。

由于竹叶的方向多变，千姿百态，这为我们练习不同方向的用笔提供了可能。以常画的平四叶为例，"平一、直二、斜三、飞四"，一组叶中就出现了四个不同方向的用笔，而且每组叶子既有位置、方向、正侧之别，又需在一组叶子之中有粗细笔迹的出现，这就成了我们行笔中体会提与按最直接的实践内容。

画竹竿、点节、出枝、布叶整个过程都暗合了传统水墨语言中的各种用笔因素，是画作，亦是书法。

竹叶有方向性变化，要求作画者用笔要灵活，不同位置、不同姿态的竹叶都可通过用笔来展现。取象不惑，笔过象见。一笔见生死，一笔一个形，一笔一个态，一笔之后神、态、象恰到好处。

从学习研究画竹子开始，我们就接触了中国水墨画共用语言中的基本语素部分——笔法。而笔法的学习是我们学习并走进中国画水墨世界的一个非常理想的切入点。

语素之和而为字词，字词之和而为词汇，词汇有机的串联而为语言，语言则传情达意。水墨语言亦然，是画家寄托情感的重要载体。

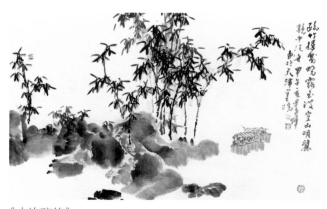

《水边疏竹》

结顶： 竹子的顶端和枝梢

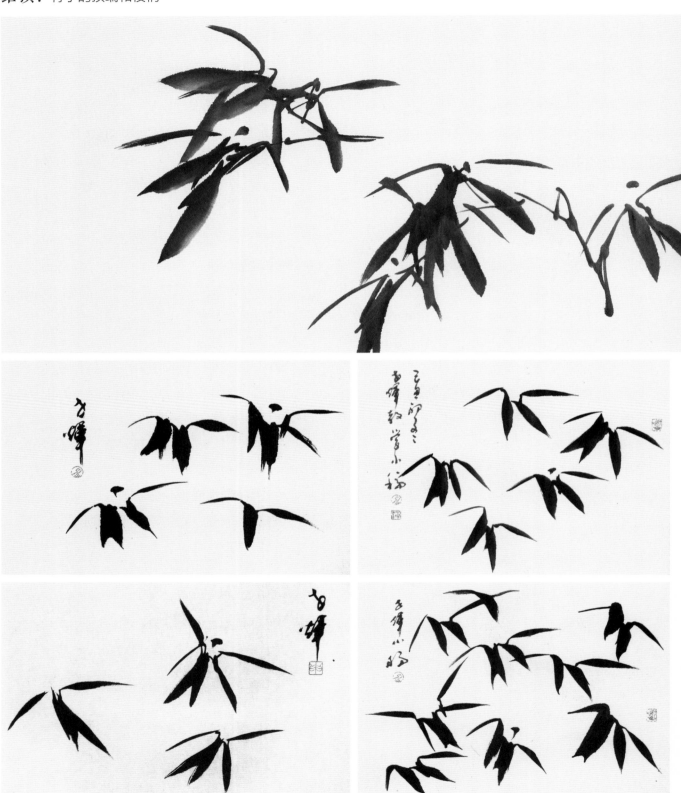

结顶的各种形态

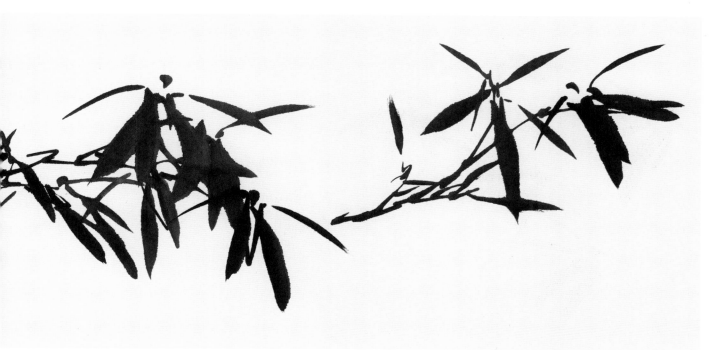

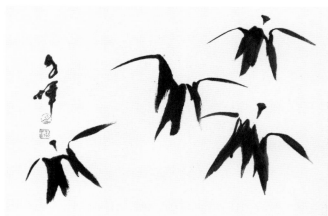

较正面结顶

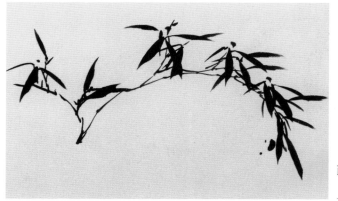

稍有角度的结顶

画竹叶的结顶、旁梢、垂梢都是较清晰的边梢，是叶组中重要的
见精神之处，画得要果断、准确、位置要恰当。

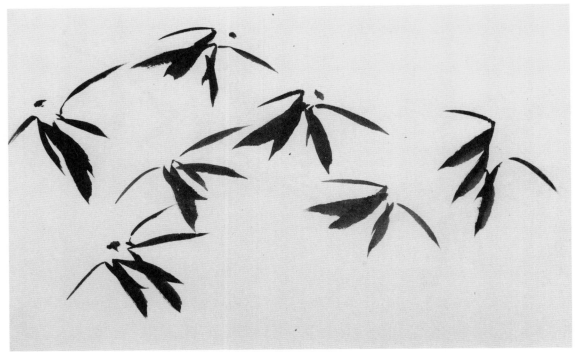

稍有角度的结顶变化

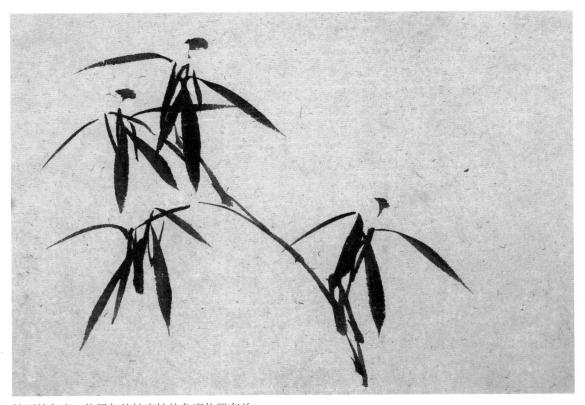

结顶的角度、位置与竹枝出枝的角度位置有关

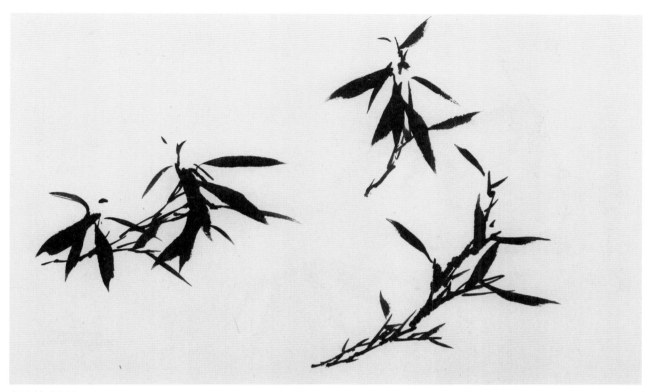

竹梢枝叶组合

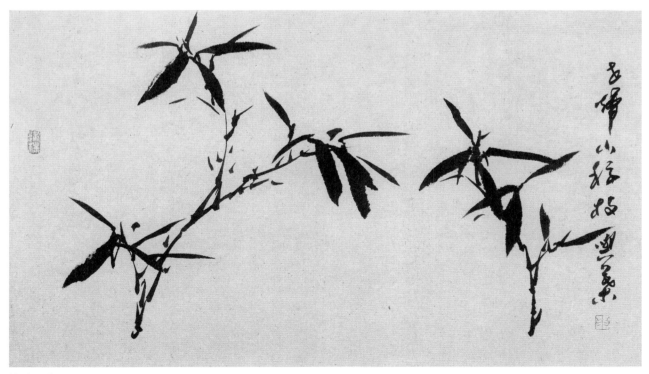

枝叶组合

旁稍：左右伸出的枝叶

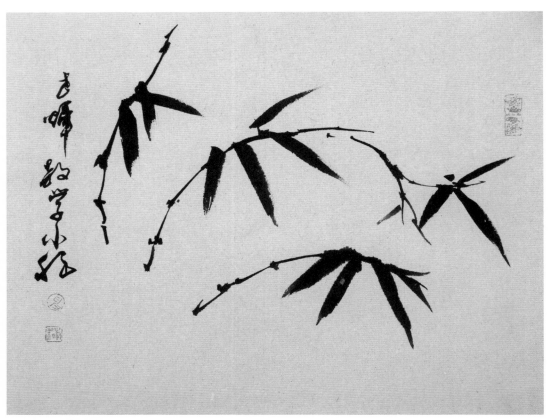

旁梢位置的高低变化

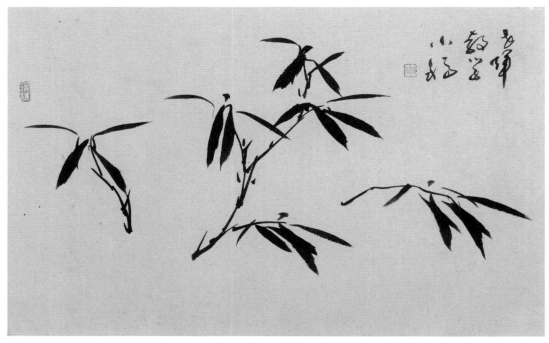

结顶与旁梢

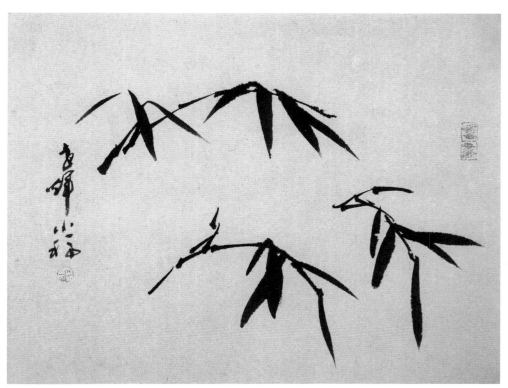

向右伸展的竹梢及平行向左移动的枝梢形态变化

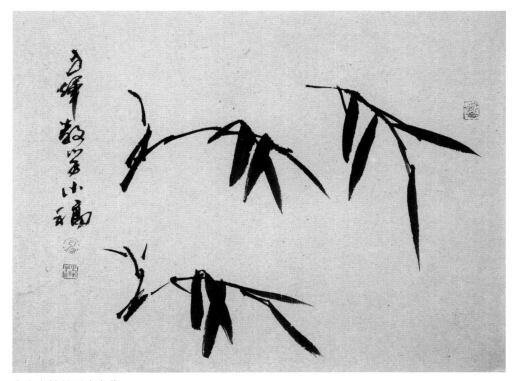

向右旁梢的形态变化

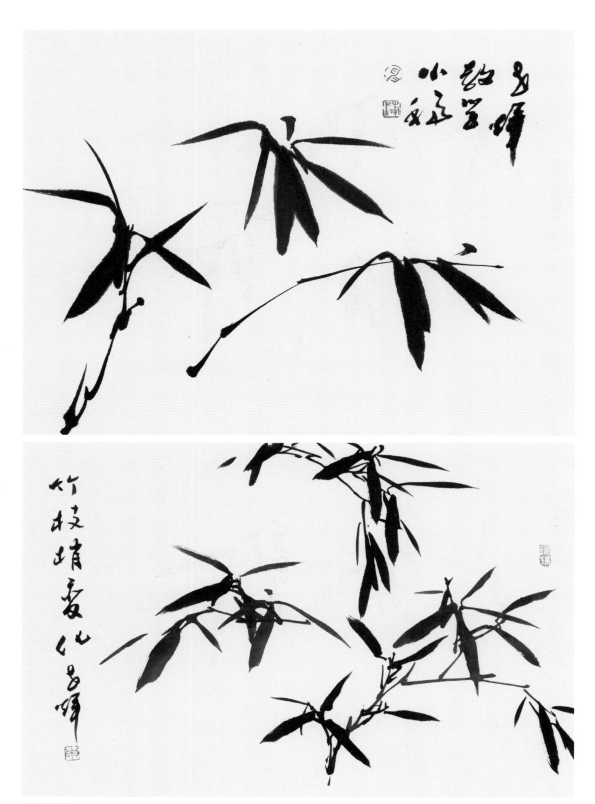

枝梢变化

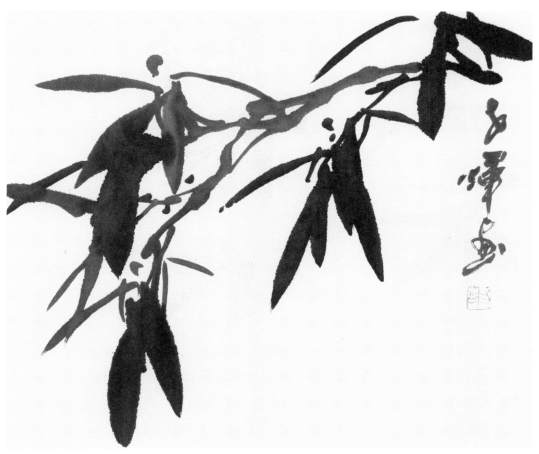

叶子要长在竹枝梢头之上

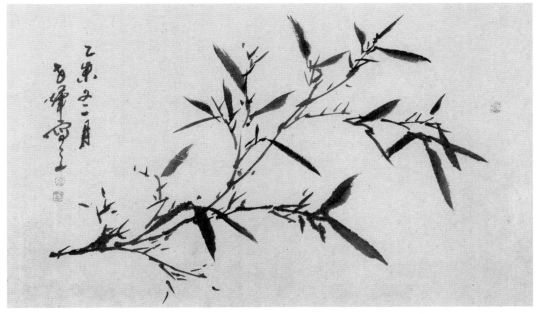

出枝与布叶

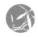

垂梢： 向下低垂的枝叶

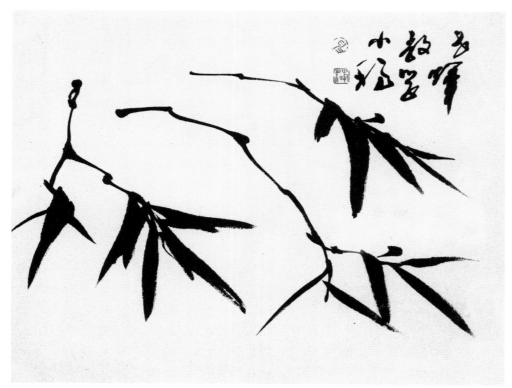

垂梢的正侧变化

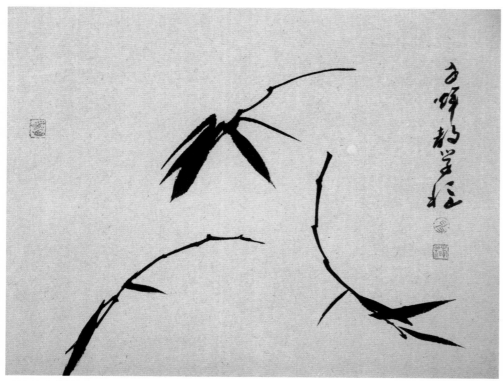

垂梢的方向性变化

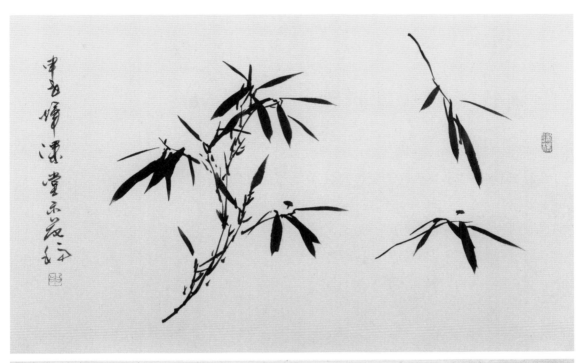

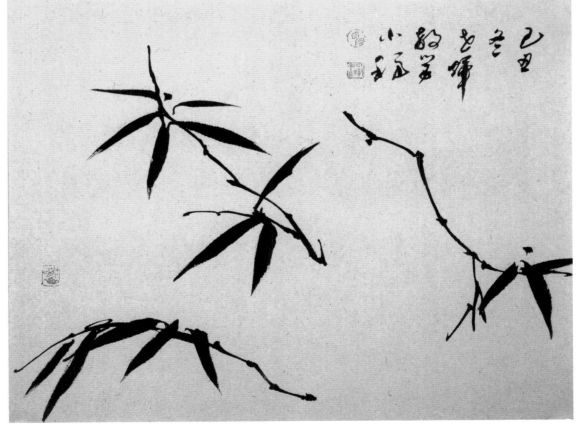

结顶、旁梢、垂梢，梢头枝叶组合与变化

2.4　画竹子的常见问题

　　写竹竿用笔不要忽粗忽细，要相对均匀，自然过渡。用墨不要忽浓忽淡，各节竹竿不可均长均短，节节相对。

　　点竹节不可过大如环套，不可过小似勒线。

　　写叶不可过短如桃叶，过细似柳叶，过长似芦叶。

　　写枝与叶，不可前枝后叶，偏重偏轻。

　　写竹叶交叉忌筛眼、井字、手指、填塞，画竹竿忌鼓架、孤生、排竿、并立等。

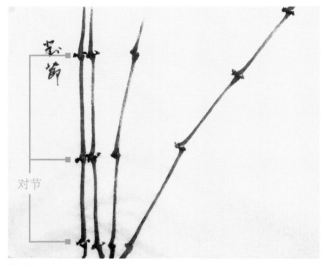

竹节（1）

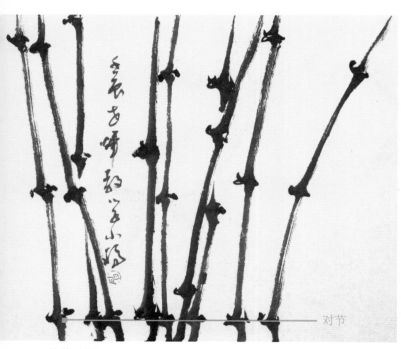

竹节（2）

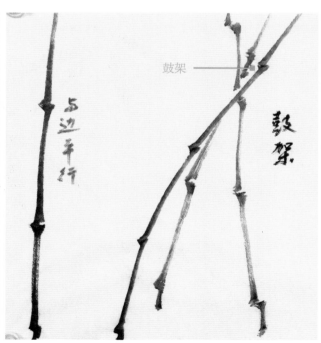

鼓架

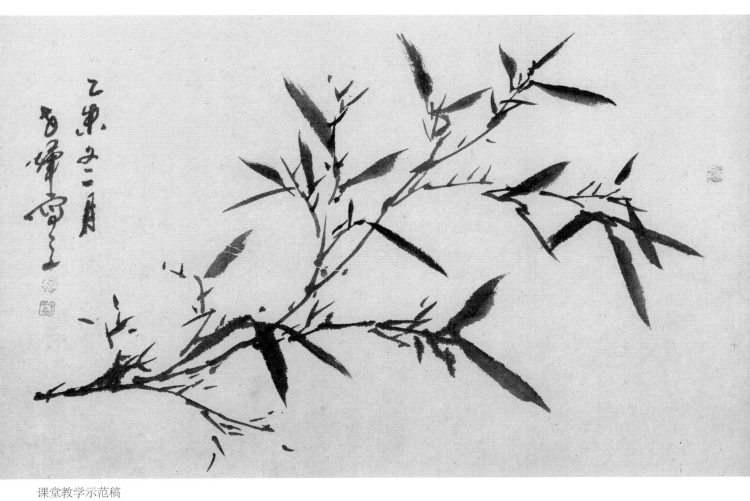

课堂教学示范稿

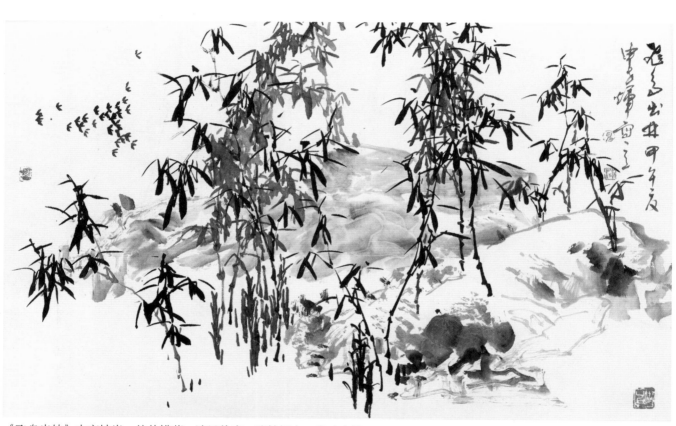

《飞鸟出林》山峦坡岗，竹丛错落，清风徐来，疏枝摇曳，鸟鸣出林。

第3章 画竹步骤

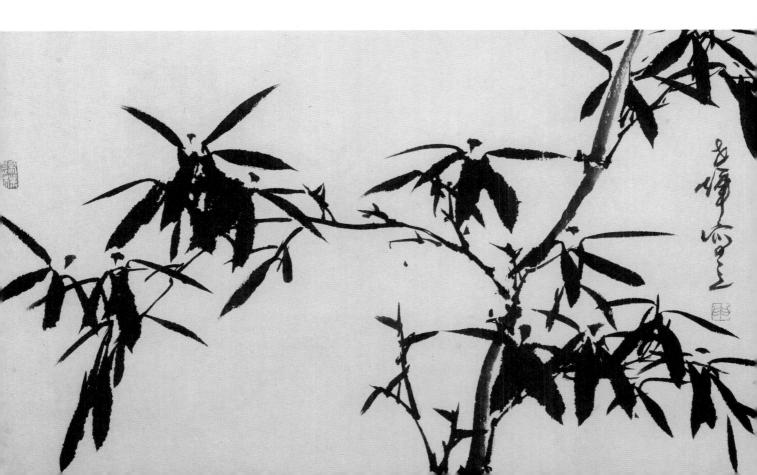

3.1 完整范画步骤范图一

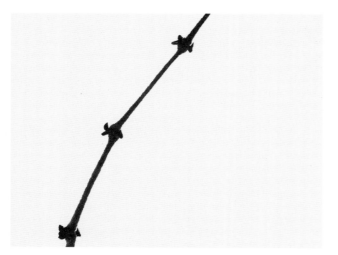

步骤一：由下而上写竹竿，一气连贯，顺势写出。上下节不可对得太齐，以"心"字点竹节。

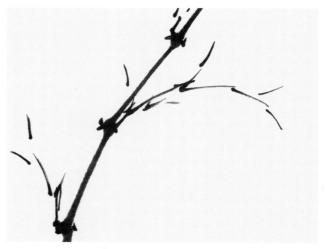

步骤二：出枝为左右互生，用笔要迅速连贯，既要姿态生动，又要注意枝干在空间中的延展距离，为叶子的分布确立空间面积，考虑叶组的繁简关系。

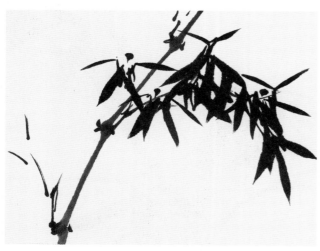

步骤三：竹叶要画得有整体感，旁梢、结顶、垂梢是竹叶具体的特征，竹叶的形态是在远距离观察的运动规律。画时要姿态明确，这是竹叶中见精神之处，同时也是交叠之处形成的疏密变化。

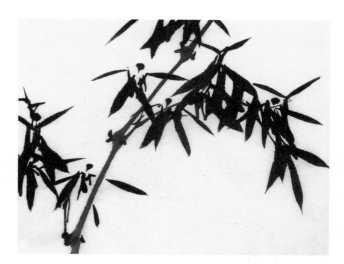

步骤四：顺势画出左侧小枝，要画得疏朗劲秀。最后调整画面，让画面的墨色更加丰富自然，题款盖章完成。

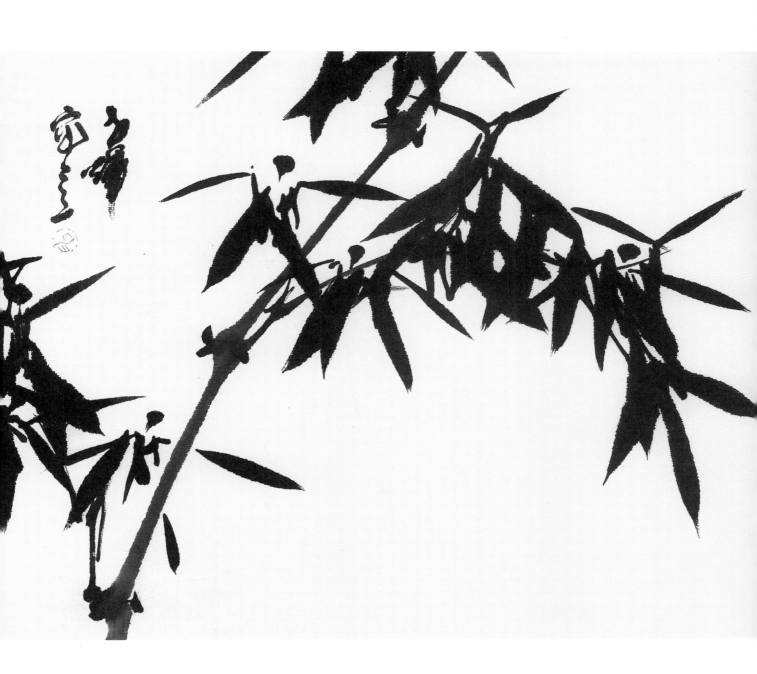

3.2 完整范画步骤范图二

步骤一：先立竿，再点节，后添枝。画竿用淡墨，竹节用重墨。

步骤二：竹枝的墨稍重。添好枝再布叶，竹叶依枝而布。

步骤三：画竹叶，可依枝分布画出高低起伏、参差错落之态。布叶有结顶、旁梢和垂梢，应按疏密节奏添加，竹叶相交不可成"井"字、人手等。一幅画有疏密变化，一大组竹叶也应有疏密变化。画竹叶时应有起收动作，但不要刻意，有些动作可在空中完成，意到即可。

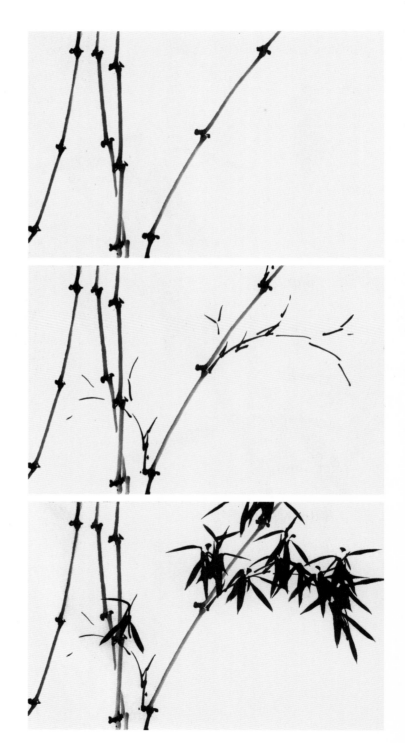

步骤四：补画其他叶组，注意叶子的叠压、浓淡关系，下垂枝要表现出摇曳多姿的意趣。调整画面整体关系，注意空白处的美感，最后调整画面，让画面的墨色更加丰富自然，题款盖章完成。

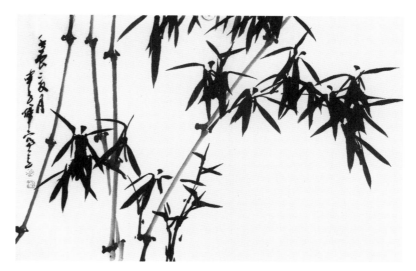

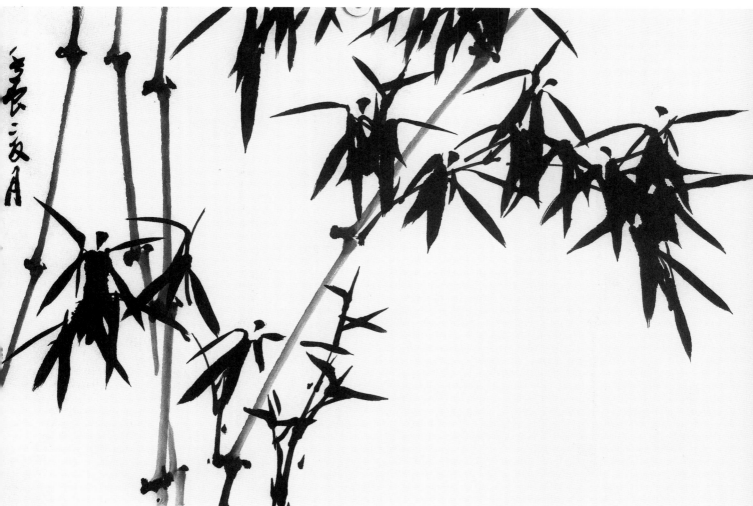

3.3 完整范画步骤范图三

步骤一：三枝竹竿在画面分布时，要有疏有密，有断有连，墨色有浓淡，用笔有快慢。画竹竿，根梢短，中间长，不可忽长忽短，忽粗忽细。几竿竹，不可平行，不可对节，边竿不可与画幅边缘平行。点节用隶书的笔意，是指用笔有起伏，点画有轻重，墨色要略重于竹竿。

步骤二：竹枝的用笔相对速度较快，用墨略重于节与竿，用草书的笔意是求其在用笔的快速、连贯以表现竹枝的变化之势。画竹枝有不同方法，有鹿角枝、鱼骨枝等。

画竹枝除其组合规律外，更主要的是要注意画面空间的延展，同时要注意画面疏密关系的安排。

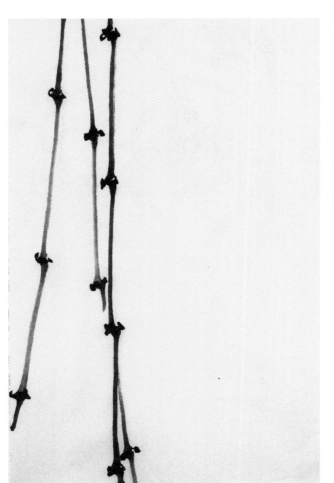

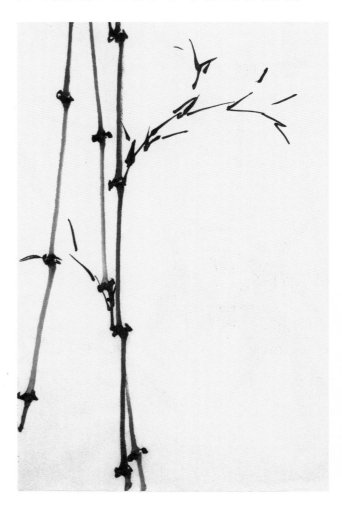

步骤三：根据出枝分布竹叶，用笔要一气连贯，一叶位置不恰当，整组叶子就会涣散。布叶要注意旁梢、结顶的典型叶组的相对准确，其余的则根据画面疏密要求添加，可多可少。

步骤四：注意叶组画好之后，要画出相呼应的叶组。最后添画嫩枝。

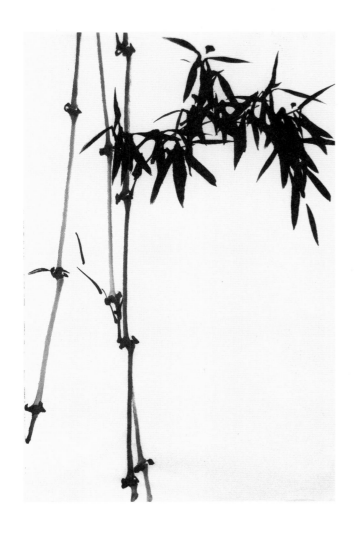

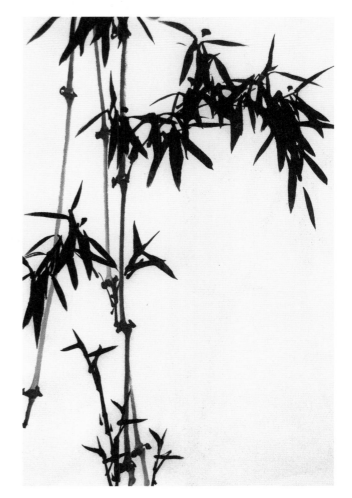

步骤五：画好禽鸟的形态、动态和地面的苔痕。注意其姿态要和画面的枝叶呼应，并加强画面的节奏感。调整画面，题款盖章完成。

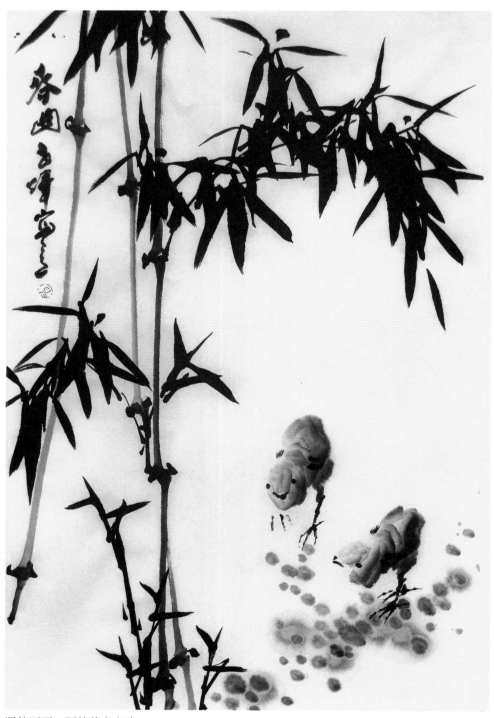

调整画面，题款盖章完成。

3.4 完整范画步骤范图四

步骤一：用淡墨画出竹竿，相邻的竹节不能平齐，然后穿枝，注意两组枝条的呼应开合。多枝竹竿在画面分布时，不可忽长忽短，忽粗忽细，不可平行或对节，边竿不可与画幅边缘平行。要有疏密、有断连，墨色要有浓淡之分。

步骤二：写叶子，用浓墨画近处的叶子，用淡墨画后面的叶片，强调画面的虚实关系。依出枝而布叶，竹叶应与竹竿有前后之分，应将叶与枝画于同一层次，切不可前枝后叶，或前叶后枝。

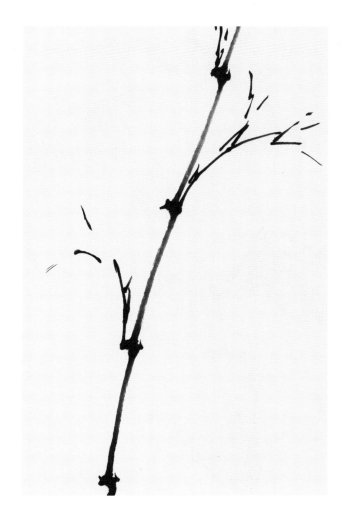

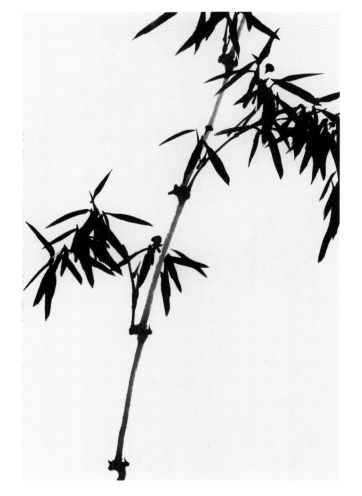

步骤三：根据画面需要，在画中穿画其他竹竿，注意要有疏密变化、聚散变化。竹竿之间不可以形成鼓架状。

步骤四：添画下方的嫩竹枝应与上方竹叶形成呼应。小枝要画得挺拔、顺畅、疏朗。最后调整画面，让画面墨色更加丰富自然，题款盖章完成。

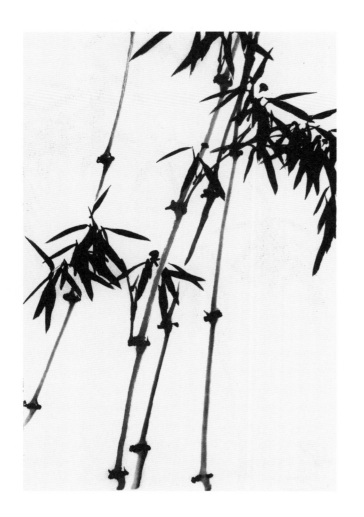

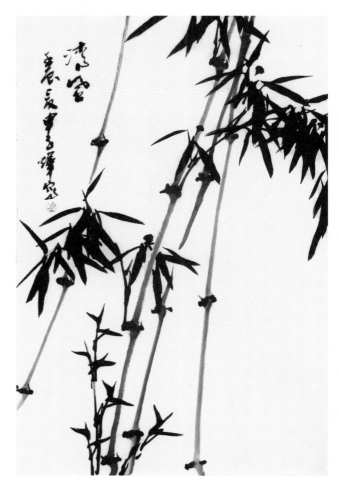

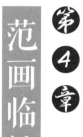

第4章

范画临帖

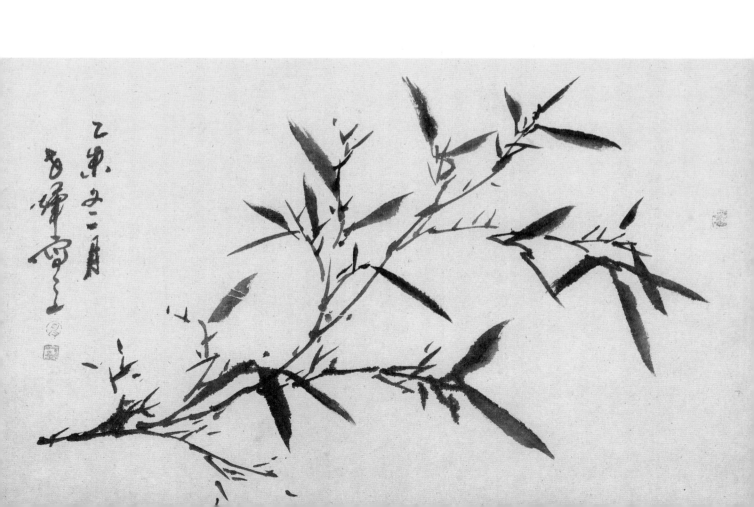

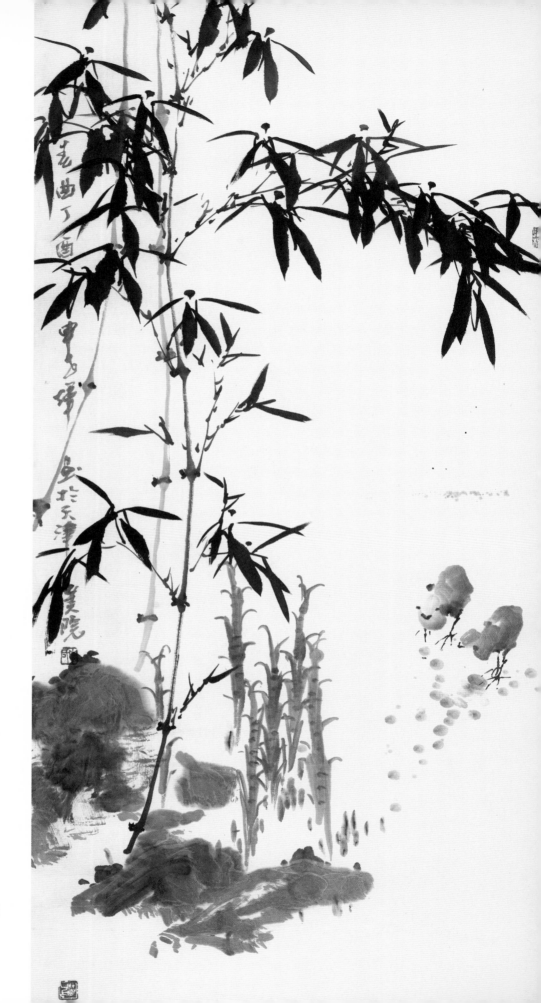

图 4.1 ▍ 图 4.2 ▍ 图 4.3

图 4.1

《春曲》

无数春笋满林生，鸡雏穿林叫
声喧。

图 4.2

《清化竹海印象》

清化，今博爱县，其境内有竹海，为黄河以北最大面积竹海。

图 4.3

《清化翠竹》

凌云斜出一枝竹竿，竹枝互生分排两边，竿挺枝疏叶片片，风晴雨雪信手添。

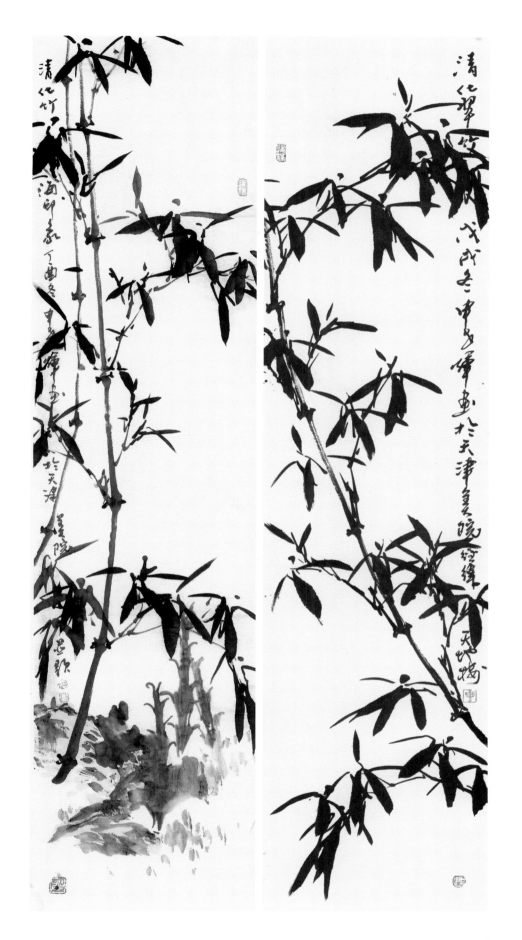

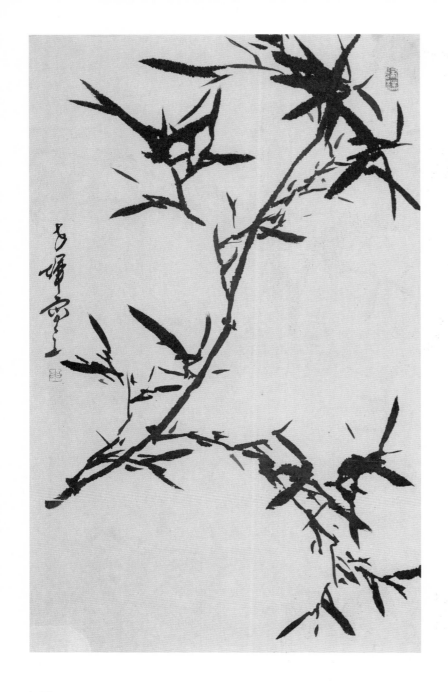

图 4.4 ｜ 图 4.5

图 4.4

《摇曳东风里》

以书法入画法是中国画重要特征之一，除了书画同源于生活，二者又同源于所使用的工具材料以及用笔、用墨的方法，以书写的方法去作画无疑提升了中国画中一笔一墨的抽象美感。

图 4.5

《信手写竹三二竿》

翠盖凌云出，禽语闻竹路，声声急切切，春笋破新土。清化竹海，黄河之北最大面积竹产地，余十数次走进其间，总有不同心得。

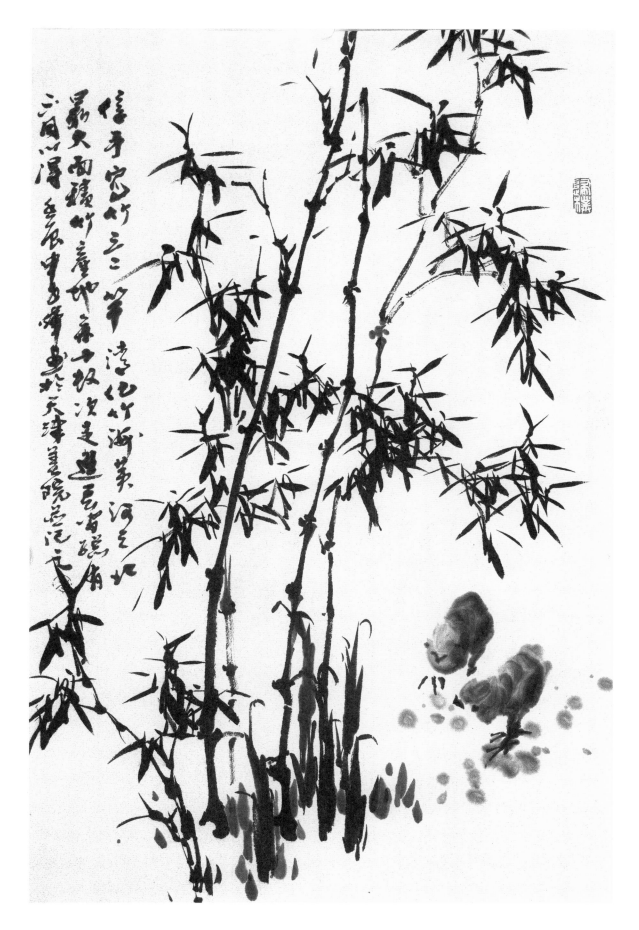

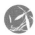

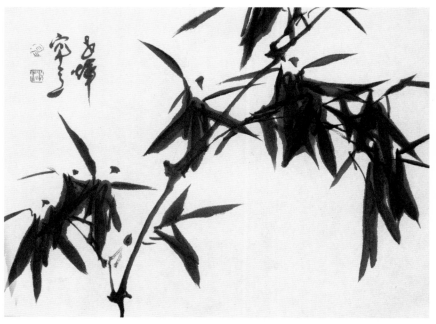

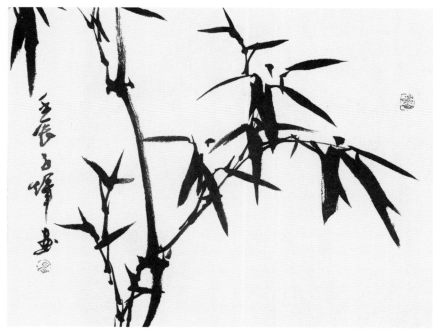

图 4.6
———
图 4.7 ┃ 图 4.8

图 4.6

《细雨》

画雨竹宜先蘸浓墨再蘸清水，由上而下，由淡转浓。

图 4.7

《课堂教学示范稿》

出枝的长短与竹梢的位置、形态。

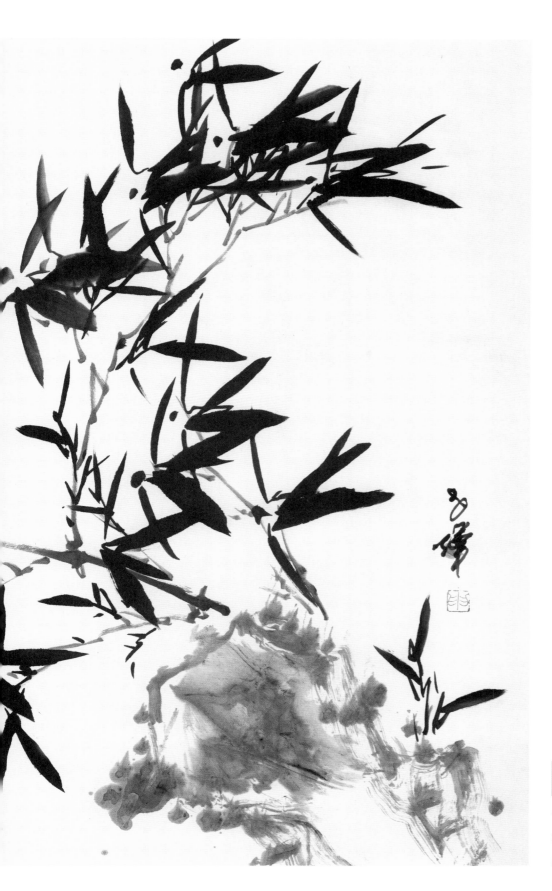

图 4.8

《风翻翠竹》

竹林一阵清风起，掀起枝条
细叶，竹林在微风中起伏交
叠，雅韵声声。

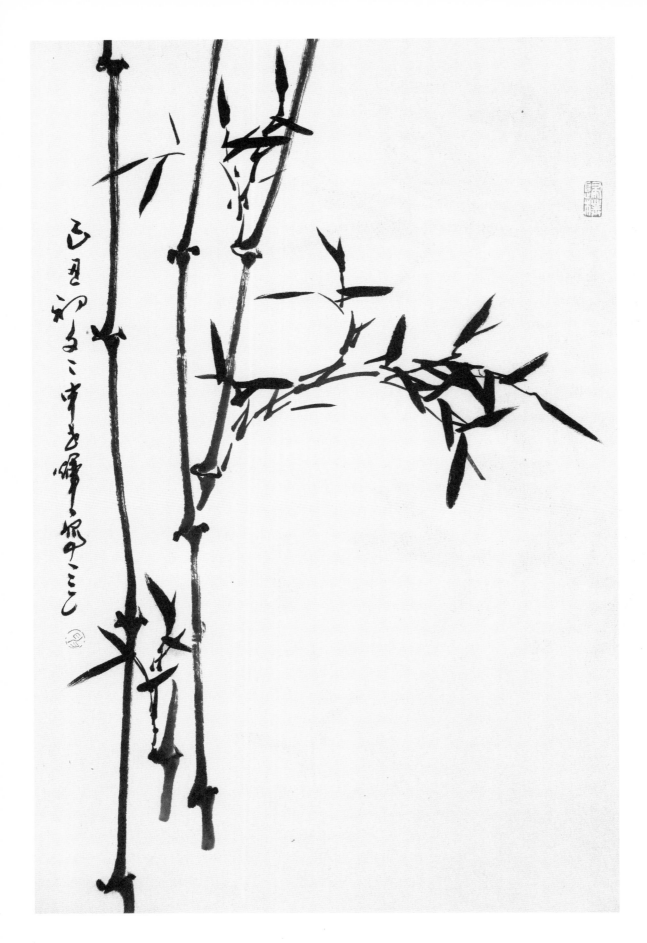

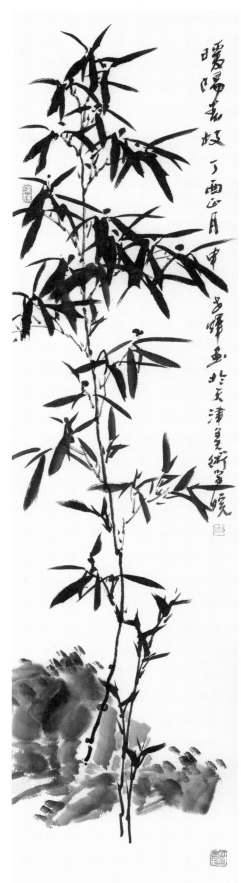
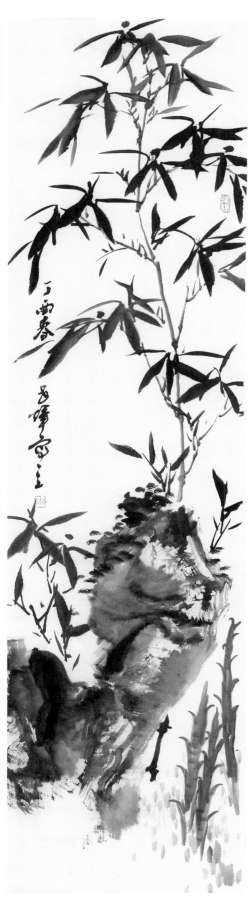

图 4.9 | 图 4.10 | 图 4.11

图 4.9

《教学示范稿》

两三竹竿，叶影片片，凌云虚心，
澄净空明。

图 4.10

《暖阳春枝》

此山中常见景致，一竿翠竹，柱地
擎天，修长凌云。画时注意竹竿
的变化，不可从上到下画得太直。

图 4.11

《春枝疏叶荡晴空》

一竹又一石，有节亦有骨，新笋
破土出，疏叶荡晴空。

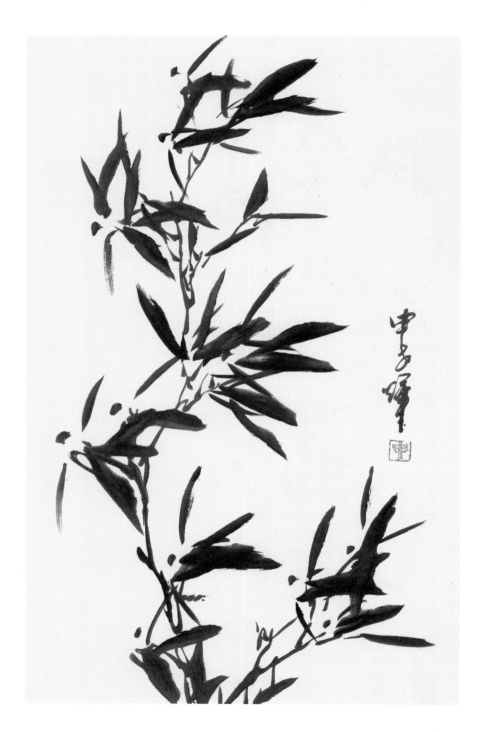

图 4.12　图 4.13
　　　　　图 4.14

图 4.12
《迎风有高枝》
竹枝动，微风起。

图 4.13
《阵风》
风竹布叶与一般常态下的竹叶有别，要依风势而布叶，多横斜形态分布，像横写的"川"字。

图 4.14
《课堂示范小稿》
竹叶的组合有边梢组合，更有密叶相叠的组合与变化，在画面中形成大片叶组与边梢的疏密对比。

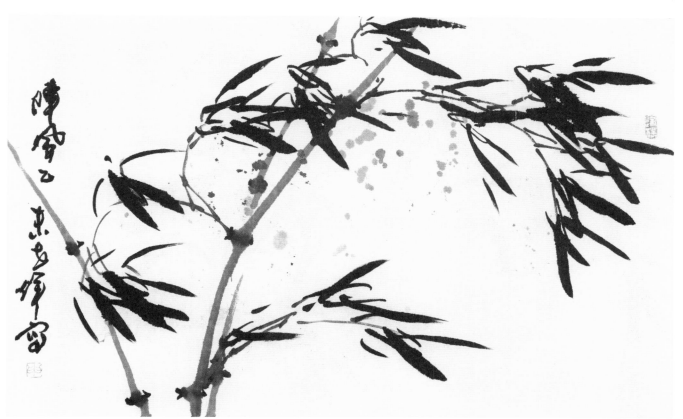

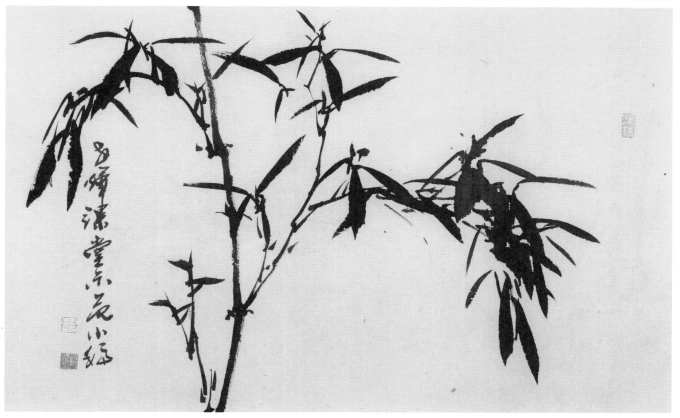

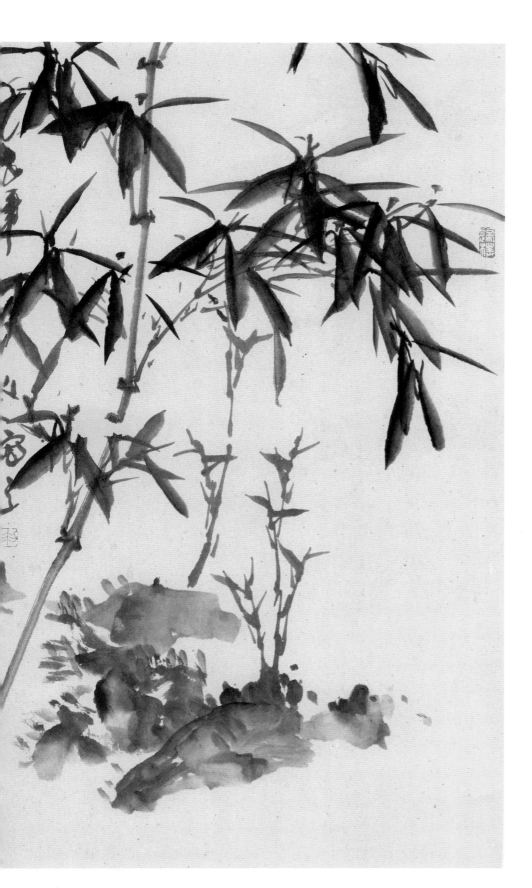

图 4.15 ｜
———— 图 4.17
图 4.16 ｜

图 4.15

《摇曳》

先立杆,次点节,再出枝,后布叶。

图 4.16

《生机》

画面中两三竿新竹并立生发,摇曳多姿,枝叶交互纵横,颇显竹之风骨。

图 4.17

《晨露》

在晨露中,竹亦清亦幻,变幻莫测,一如梦境。

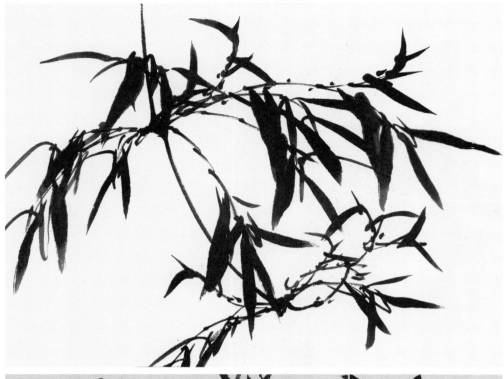

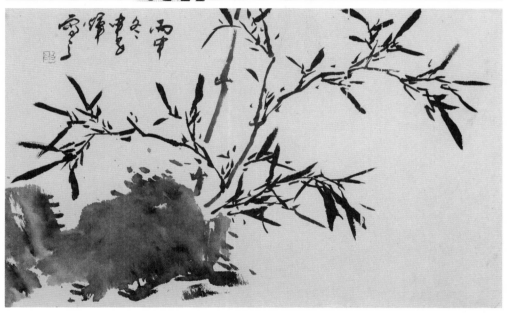

| 图 4.18 | 图 4.20 |
| 图 4.19 | 图 4.21 |

图 4.18

《吊罗山竹》

海南吊罗山竹丛满山，竹枝由节处四散，多枝而出。

图 4.19

《竹石图》

在自然之中，翠竹和山石常常是相生相伴、相互依存的，竹石在画中亦寓意"足食"之意。

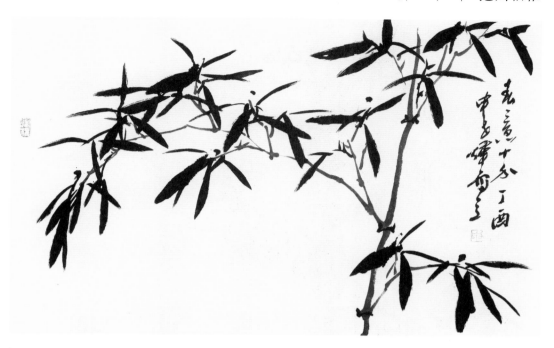

图 4.20

《春意十分》

春天的竹林，清风习习，鸟唱蝉鸣，生机盎然，枝舒叶展，姿态曼妙、优雅。

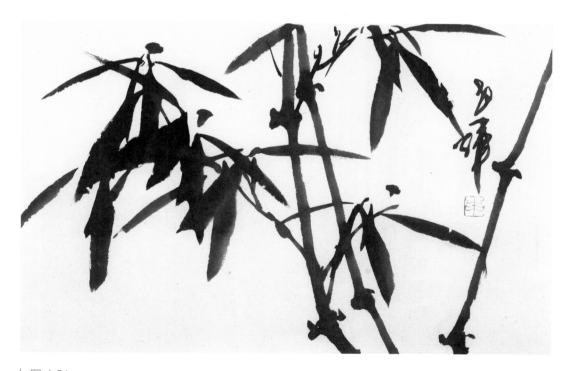

图 4.21

《课堂教学示范小稿》

画竹子，可先出枝后布叶，也可先画叶，后穿枝。此幅作品，左边的竹叶就是先叶后枝，右边的竹叶则是先枝后叶。

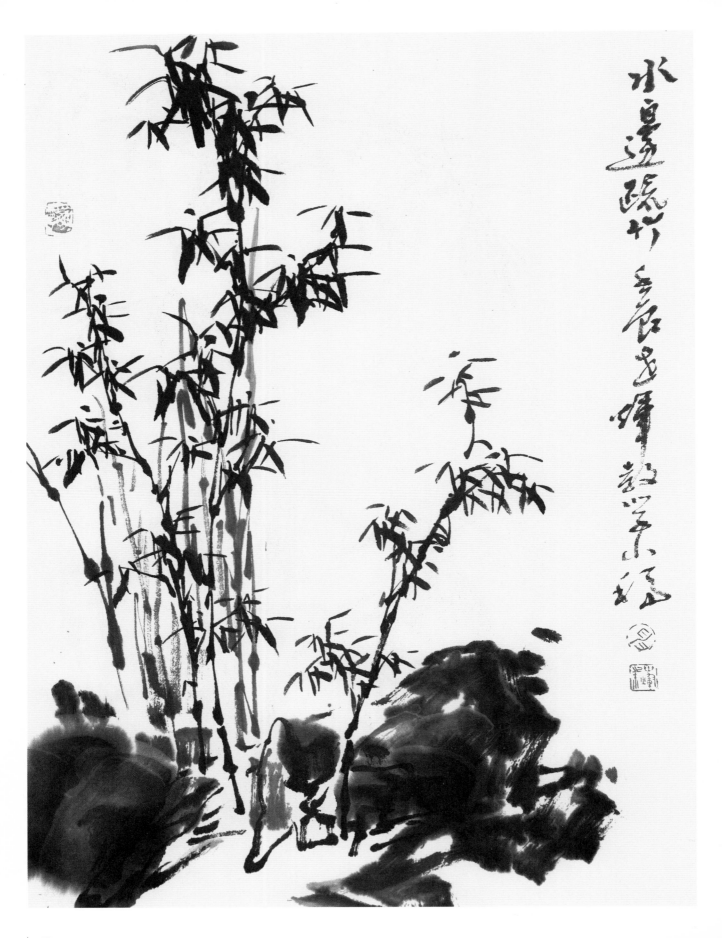

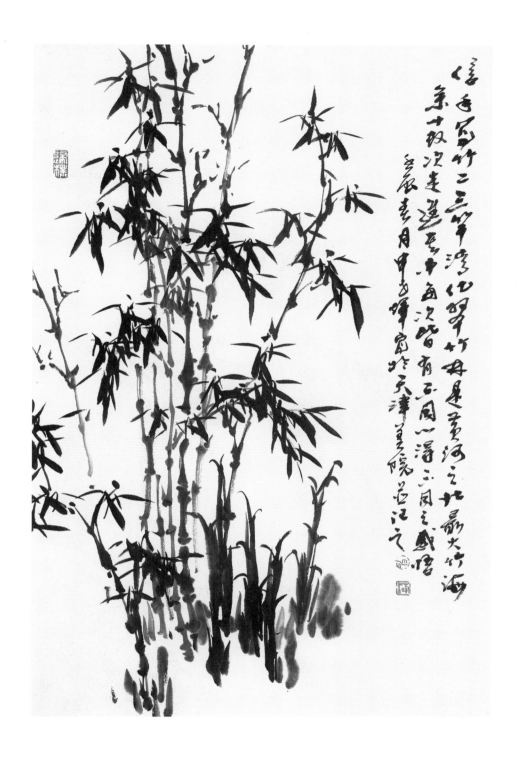

图 4.22 | 图 4.23

图 4.22

《水边疏竹》

水边疏竹，摇曳迎风，水流潺潺，雅韵琴声。

图 4.23

《信手写竹二三竿》

信手挥写，几竿翠竹，凌霜傲雪，四季青翠，婀娜多姿，自净自清，高风亮节。

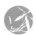

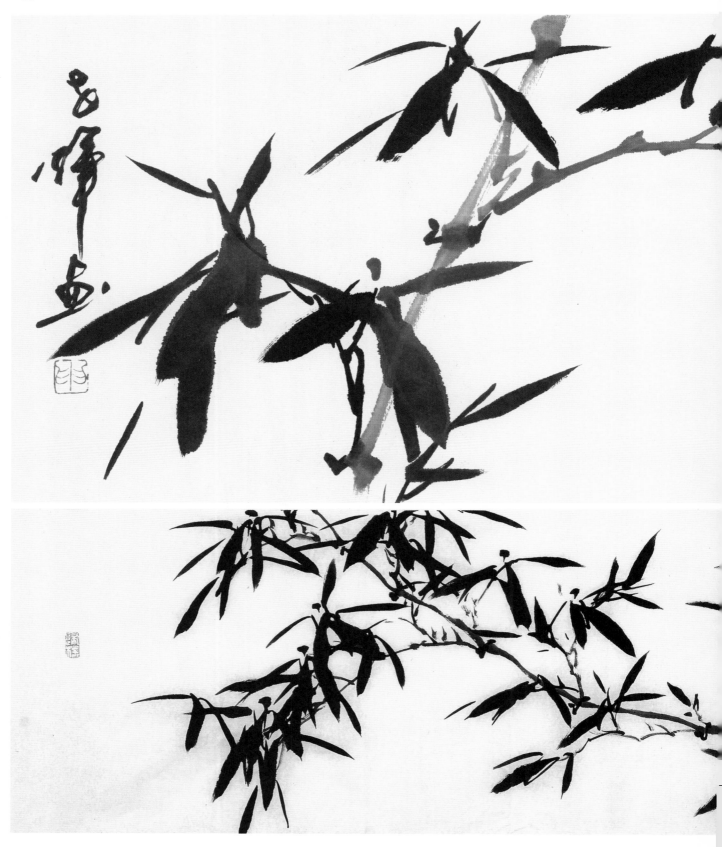

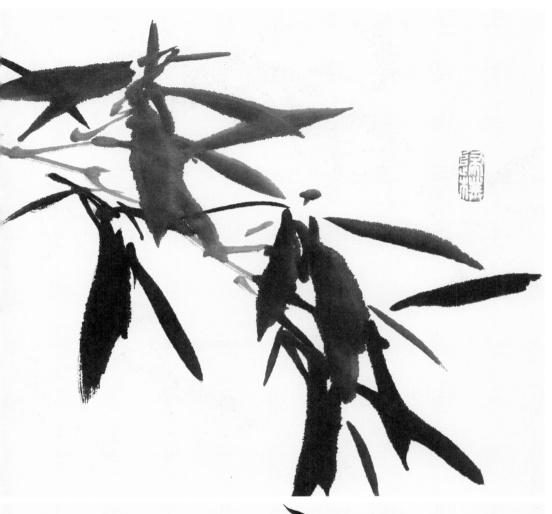

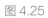

图 4.24

图 4.25

图 4.24

《课堂教学示范小稿》

画竹叶时，注意墨色中要有
浓淡、疏密、松紧、虚实等
变化。

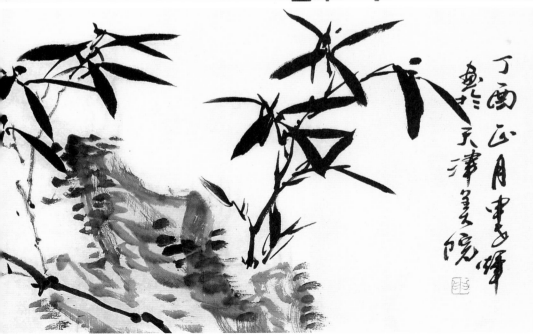

图 4.25

《课堂教学示范小稿》

在一幅画中，可以画两三节
竹竿，也可以画多节的竹子。
在竹节较多的画面中，尤其
要注意竹叶的组织，不能画
得凌乱，要有整碎的疏密节
奏关系。旁梢、结顶、垂梢
姿态要明确，位置要合适、
合理方能见精神。竹叶相叠
相压之处要画整，与边梢形
成对比，所谓"碎而整之，
碎而不碎"。

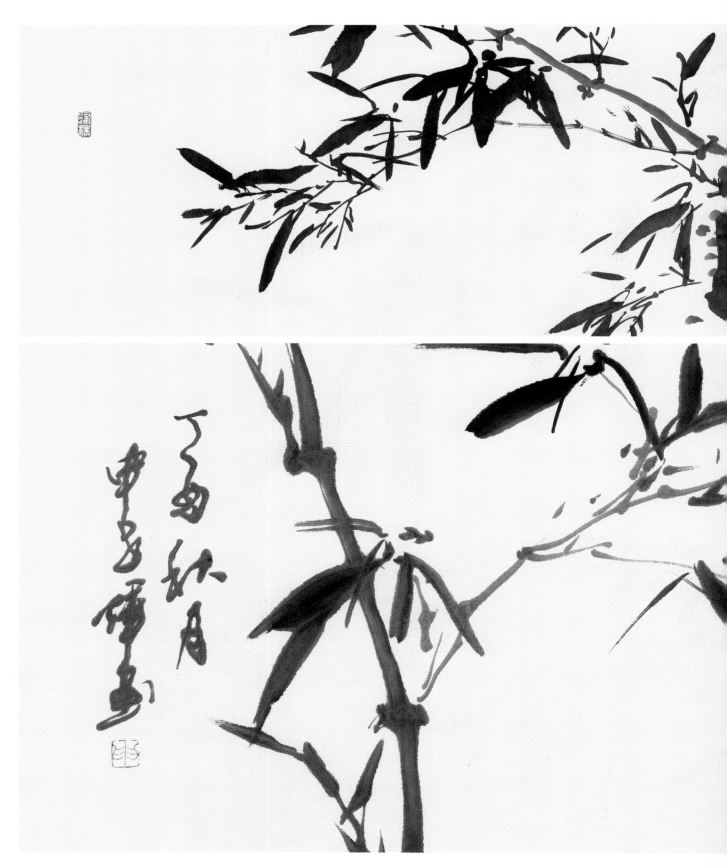

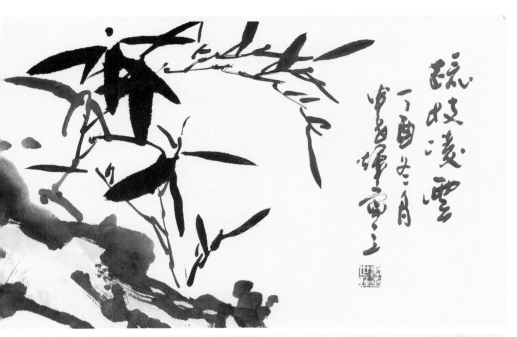

图 4.26
───
图 4.27

│ 图 4.26

《疏枝凌云》

竹子长青不败，生机盎然，虚心
高节，蓬勃向上，清丽脱俗。

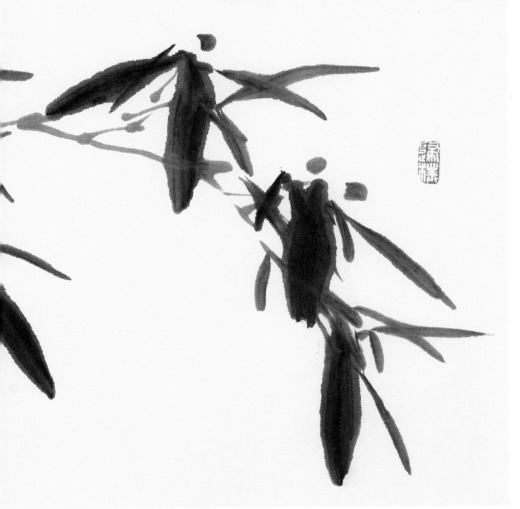

│ 图 4.27

《竹林露雨》

走进露水浸润的竹林，绿影婆娑。

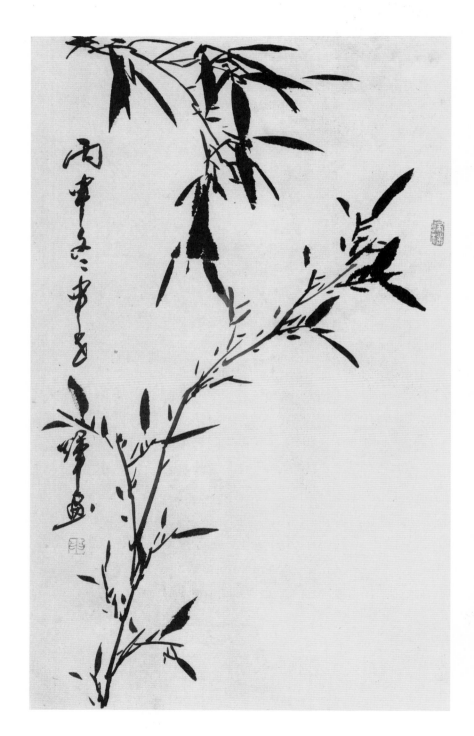

图 4.28 | 图 4.29

图 4.28
《教学示范稿》
叶浓枝俏，翠竹劲挺，亭亭玉立。

图 4.29
《新春》
石边溪畔，修修丛竹，锦云翠盖，疏枝密叶，聚聚散散。

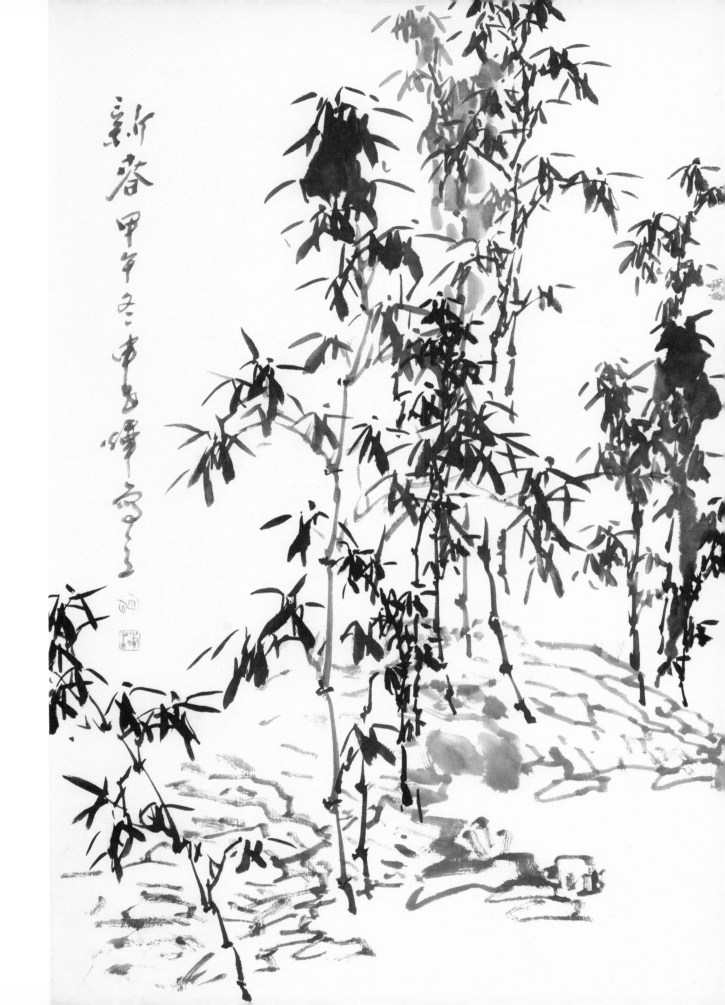

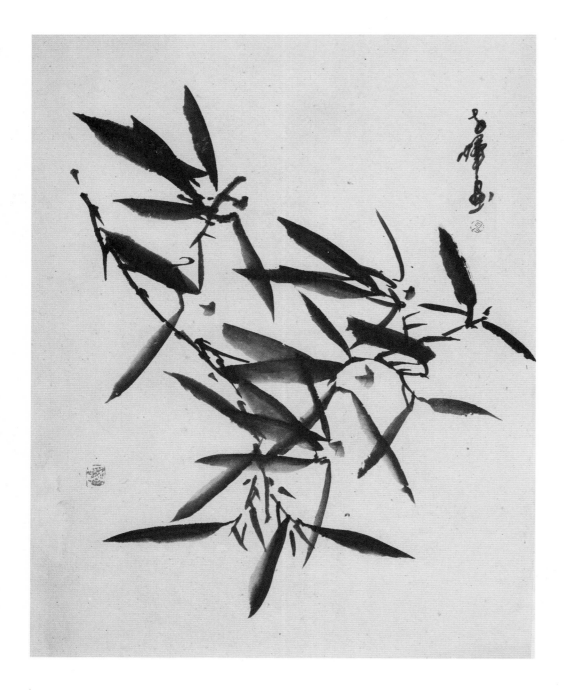

图 4.30

《教学示范稿》

风动竹梢，叶片交戛，声声似雅音清韵。

图 4.30 | 图 4.31

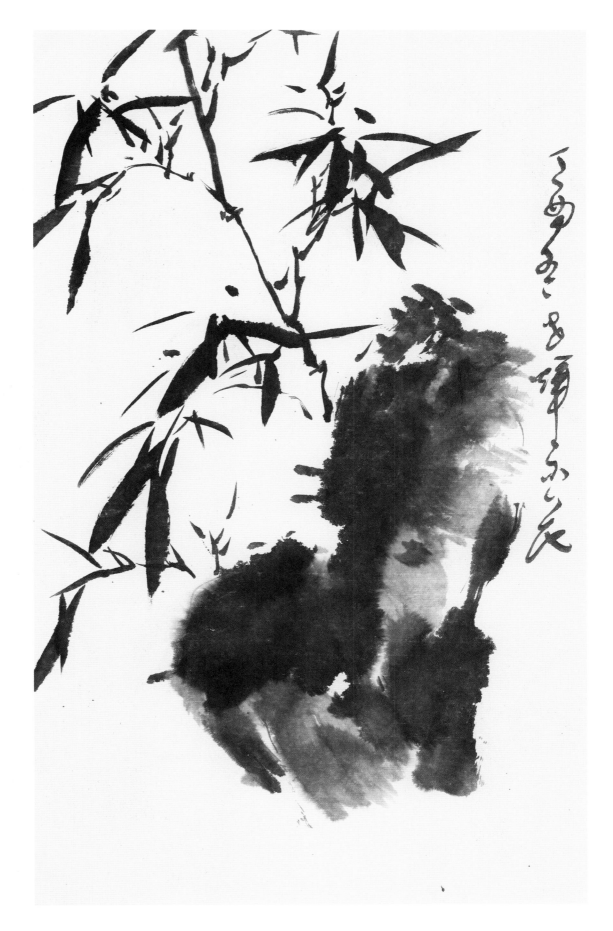

图 4.31

《竹石图》

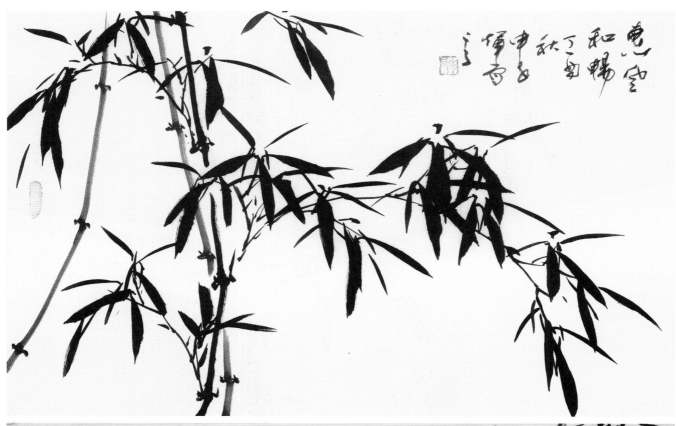

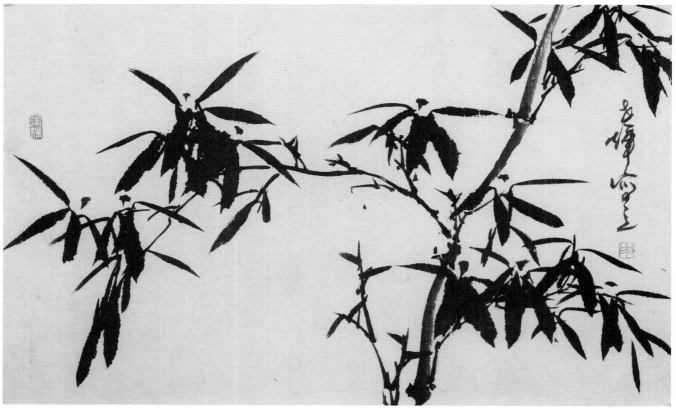

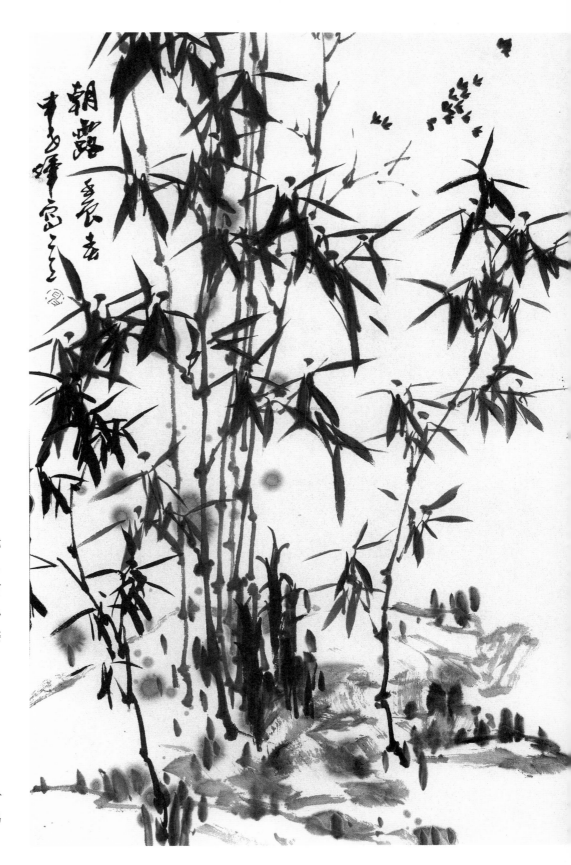

图 4.32
———————
图 4.33 | 图 4.34

图 4.32

《惠风和畅》

微风吹来，竹枝轻轻摇动。

图 4.33

《教学示范稿》

画面中，立一竿竹的同时就
要考虑画中意象内容的分布，
要注意画面的章法。出枝可
以根据画面空白分割的大小
来决定竹枝伸展的长度和姿
态，力求画面物象分布合理，
不塞、不空。

图 4.34

《朝露》

带着露水的翠竹，显得格外
秀雅洁净，露雨滴落，飞鸟
入林，微风吹送，竹叶沙沙。

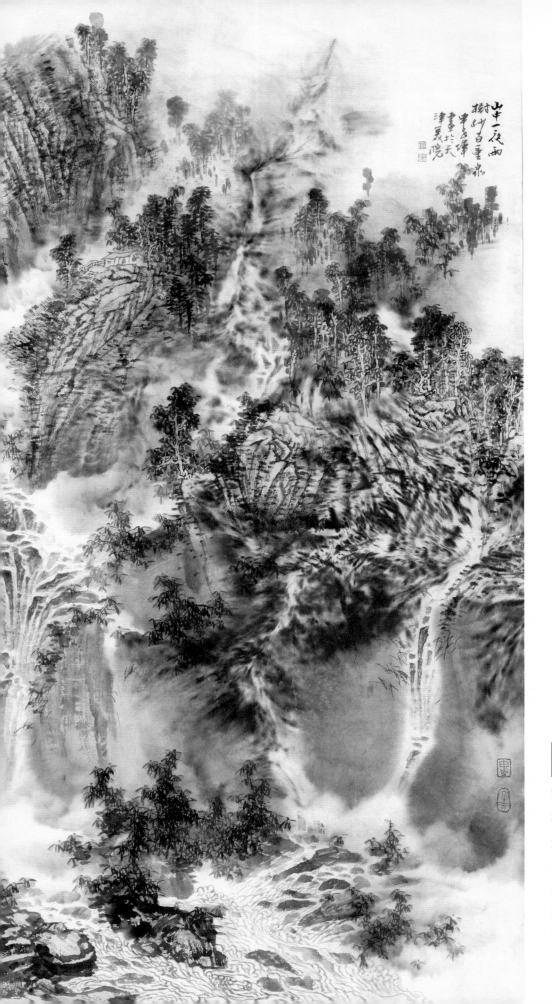

图 4.35

《山中一夜雨，树杪百重泉》

雨落千峰湿，泉音满石壁，一夜雨落，悬泉下注，穿石壁，走树隙。长溪响涧之畔，多翠竹丛丛。竹子虽是画家常画的主体内容，但亦是山中植被，画好丛竹，也可使画中内容丰富，使作品增色。